영화는
질문을
멈추지
않는다

李滄東

電影
從不停止
質問

如果非要解釋，

應該說我希望我的電影能給觀眾留下「痕跡」。

———

摘自專訪《尋找祕密之光》

可感的電影

4

·

聞天祥

曾任台北電影節節目策劃 (2002-2006)、財團法人國家電影中心董事 (2014-2017)、文化內容策進院董事 (2019-2022)。現任台北金馬影展執行委員會執行長 (2009迄今)，台南藝術大學兼任教授，政治大學、台北藝術大學兼任副教授級專業技術人員。

　　1954年出生的李滄東，執導首部劇情長片《青魚》（1997）早已年過四十。這不是大器晚成，事實上他在韓國本已是知名作家。之所以在三十九歲後才進軍影壇，並在四十三歲導演第一部電影，他給我的回答是：

　　當時對於自己完全沒有寫作的才華感到絕望，就覺得是否應該嘗試把腦中的影像直接拍出來比較好。除了這點，也對自己的人生感到不滿，想要轉換跑道。孔子曾經說過「四十不惑」。我想這句話的意思不是到這個年紀就沒有疑惑，而是不要再疑惑了。我那時沒膽跟其他中年危機的朋友一樣到處去談戀愛，只好跟電影談戀愛了。

　　那是2011年，李滄東來金馬獎擔任決審評審，除了要連看兩週入圍影片，進行馬拉松式的會議，還特別出席金馬影展舉辦的專題放映與大師講堂。我負責主持，他幽默的回答讓全場笑聲不斷，但可以想像破釜沈舟的背後，壓

力有多大。果然他提到初入影壇，別人請他做的是編劇，他竟以進劇組做副導為條件。做過電影的人都曉得副導大小事都要張羅，他因為要「自我懲罰」江郎才盡，所以每件事都要做到極致，絕不肯讓自己輕鬆，結果工作人員很欣賞他，紛紛鼓吹他當導演要一起合作，變成騎虎難下。

儘管有一群專業技術人員力挺，並不表示李滄東的導演處女作就打「安全牌」。《青魚》描寫剛退伍的男主角在火車上看見女人被騷擾而挺身解圍，反被打了一頓，還促使他步入黑社會。然而《青魚》打破傳統類型把重點擺在幫派對決或與群我對立的慣例，讓我們印象深刻的可能是主角第一次殺人後，在現場擦地、流淚、甚至在過程中踩到廁所沖水把手這些日常、微小但真實的細節。

有清晰背景的《青魚》把空間運用得相當出色，第二部電影《薄荷糖》(2000)則對時間做出倒流的魔法。他讓我們先看到企圖臥軌自殺的中年男子對著火車吶喊想要回到過去，劇情遂從現在一次次退到3天前、1994年、1987年、1984年、1980年、最終停在1979年。每一段溯往，都回答了前一段的疑惑，又開啟新的謎團，引人入勝。雖然這些年份意有所指，但就算不熟韓國歷史，也能領會國家機器如何把受害者改造成加害者，罪惡又讓他變成更殘酷的惡人。而他，可以是工人、軍人、警察、商人、甚至曾經是個詩人。

先後對空間和時間做出精彩辯證後，李滄東在《綠洲》（2002）回到極為單純的兩人關係，卻撞擊出震撼人心的道德複雜性，讓出獄不久的罪犯和腦性麻痺女子從應有的對立（法律上是男人撞死了女子的父親）、侵犯（男人一度想性侵她）發展成相濡以沫的愛情。導演不僅逼迫我們去正視他們的「身分」和「身體」；更透過兩人祕情曝光後、外界理所當然的斥罰，批判了「正常者」理所當然的偏見。而觀眾在黑暗中成為目擊者，見證了世俗的庸惡與真正的浪漫。

九〇年代末到本世紀初，韓國電影集體崛起時，除了少數像洪常秀這樣清淡的導演，大多有種「影」不驚人死不休的衝動激狂。李滄東的《綠洲》也不遑多讓，但更多了收筆時的勁道，餘味無窮。他兼容溫柔與犀利、在看似自然寫實的世界裡不斷提供驚奇與包容。他也總能讓演員綻放耀眼且多面的光芒，《青魚》的韓石圭、《薄荷糖》的薛耿求，讓人一度以為他更擅長塑造陽剛世界。但《綠洲》的文素利在影片七十分鐘後突然由抽搐扭曲恢復正常的表演奇觀，拓展了我們對表演的想像。此後，全度妍、尹靜姬等韓國影后，都在他的作品貢獻出精彩絕倫的演技。

其中，全度妍在《密陽》（2007）飾演帶著兒子回到丈夫故鄉的寡婦，卻因為一個假動作，讓虛榮和謊言變成失去至親的懲罰。痛不欲生的她好不容易從宗教得到慰藉，沒想到當她要再跨出寬恕兇手的那一步，對方告知早已從宗

教洗禮獲得救贖，這讓她徹底崩潰。她責問上帝為何越俎代庖，也開始瀆神的怨天報復。影片挑釁的不是宗教，而是呈現在被教條簡化的怨恨與寬恕之間，有著更曖昧難明的地帶。忠誠與背叛、堅毅與脆弱，如同陽光與陰影一般相互伴隨。這樣不討好觀眾，甚至可能讓部分人覺得被冒犯的電影，反而碰觸到更多生命的真實。李滄東不僅再度激發演員攀登高峰，令全度妍成為韓國首位坎城影后，也證明他極可能是韓國最傑出的導演。

《生命之詩》(2011)則讓息影多年的尹靜姬復出飾演獨力照顧外孫、在發現自己罹患失智症後默默開始學寫詩的老人。隨著「寫詩」而必須「仔細觀察」的訓練，發掘的不僅是自己仍有的潛力或少女時代的夢想，而是原本不察的社會真相。影片探討了男性中心的暴力、青少年道德淪喪的擔慮、以及隔代教養的心力交瘁等等社會議題，而且毫不手軟，尤其當那些犯行的小孩事後一副不以為意、家長們圍在一起共商大計把事情給搓掉的嘴臉，令人熟悉又憤怒。如果抹煞是更大的罪惡，遺忘是邁向死亡的路徑，老太太在片中的所作所為，既是勉力而為的救贖，更像動人的安魂詩。她唯一的詩作，聯繫起命案中已經消殞的少女，那副穿越生死的感同身受，最後變成兩人疊吟齊誦。聲音與影像的流暢轉換，完全超越了文字的力量。

之後睽違八年，李滄東才推出《燃燒烈愛》。作家出

身的他，首度改編別人作品，取材村上春樹的《燒掉柴房》，卻又不僅於此。兩男一女的角色組成，在看似和諧的互動下，蔓延出詭異的張力，除了對比階級差異，也暗暗透露出，無論富足或貧窮，都感到的空虛和無助。尤其當女主角突然消失後，剩下的一個好整以暇，一個疲於奔命。失衡的關係，不僅帶出接連的懸念，啟人疑竇；隱隱約約間，也讓所有台詞變得話中有話，我們不由得懷疑起所有角色，卻又被暗示謎底很殘酷。這股既陌生又新穎的感覺，開啟李滄東電影世界的新格局，就如片中那顆女主角在日落時分忘情起舞的長鏡頭，那麼平凡卻又美麗，如此真實卻不可思議，幸福中隱隱的不安，讓人彷彿能從銀幕上聽見靈魂的低鳴。

　　台灣接受李滄東的速度算是慢的。只有《生命之詩》、《燃燒烈愛》即時上映，《薄荷糖》、《綠洲》、《密陽》都是在他卓然成家後，才姍姍來遲。以《綠洲》為例，2002年先以《綠洲曳影》之名在金馬影展首映，幾年後改名《情慾綠洲》單獨發行DVD，直到2020年再變成《綠洲》才首度登上台灣院線。此時「膠卷」也轉為「數位」，唯電影本身的魅力絲毫未被時光折損。也難怪2023年他再訪金馬，不僅處女作《青魚》的數位修復版場場秒殺，親授的大師課更造成業界轟動，醍醐灌頂。

　　路遙知馬力，親炙不嫌晚。繼《生命之詩》的劇本書

9

在台出版後，綜談其作者風格，同時一一點評他六部作品，還包括導演專訪在內的《電影從不停止質問》也相繼面世。這是我心目中理想的電影書，既可以讓看過他所有作品的影迷品評參閱不同觀點，也方便僅就單片尋找解答的入門者循序漸進。李滄東的電影時常帶領我在殘破的日常尋找人的價值與意義，卻能用意想不到的方式讓我從看、聽、進而感受到畫面外的世界。他絕對值得也經得起影迷（評）反覆的觀賞及解讀。

目次

看不見的世界的真相

尚—馮索瓦‧侯哲　（Jean-François Rauger）

巴黎法國電影館（La Cinémathéque Française）節目策劃首席。他的影評在《法國世界報》、《電影筆記》等均有刊載，參與合著的書有《馴化之眼：希區考克與電視》（L'oeil domestique : Alfred Hitchcock et la télévision）、《塞繆爾富勒：衝擊與愛撫》（Samuel Fuller: Le choc et la caresse）等，並代表執筆《環球影業：電影一百年》（Universal Studios, 100 ans de cinéma）一書。

　　李滄東的電影之所以有強烈的文學層面，首先在於他的電影橫越了既有的電影類別，讓影評人寫出「李滄東是在執導電視劇」，或「他的電影中有喜劇元素」——而這不過是一種自欺欺人。沒有考慮到戲劇和荒誕、可悲及平庸之間獨特的結合是他作品的特性。其次，是在於他的電影展現出決定韓國當代史和韓國社會的因素，與他電影中人物個性的不可分割性。

　　小說和歷史之間一貫的複雜關係，無疑在他的第二部電影《薄荷糖》中表現得最為明顯，這部電影甚至還成為一些理論實驗的主題。除了藉由一連串時間倒流的段落講述主角英浩的故事，李滄東似乎還意圖尋找一個也許無法到達的根源，也就是尋找（如同艾伯托‧莫拉維亞〔Alberto Moravia〕[1] 的解釋）揭露一個人作為「從眾者」的真相來源。英浩因著自己的選擇，自一九七〇年代末起，光州屠殺事件

到民主化之後的幻滅期這二十年間，也就是從鎮壓的時代（此時他是拷問警察）開始，到爆發外匯危機之前的過度繁榮期（這時他是生意人），根據社會及其變化，進行自我轉型。

沒有消失的罪惡感

然而深入探討《薄荷糖》潛在的因果關係，無疑是一種對原罪的探尋。這恐怕是對在包容不人道的情況下產生的愧疚的探尋，而這種罪疚廣泛來說包含向法律妥協，再更廣泛地說，是向很少有人尊重的「基本的做人道理²」這個簡單規則妥協後所形成。李的電影中充滿了罪疚。

《青魚》描述一個年輕人為尋找自身所缺失的共同體而進入幫派的旅程。他寧願選擇犯罪，也不願享受破裂家庭的虛假溫暖；《綠洲》講述的是一對奇妙情侶——年輕的男人像個孩子，而年輕的女人患有腦性麻痺。這對情侶的組成，

1. 法西斯政權打壓的義大利作家。他透過小說《同流者〔Il conformista〕》，從無法忍受與他人不同的義大利人身上找到了義大利淪落為法西斯國家的理由。該小說於一九七〇年被貝納多・貝托魯奇（Bernardo Bertolucci）改編成電影。此外，他還是尚盧・高達的《輕蔑》（Contempt，1963）和維多里奧・狄西嘉的《烽火母女淚》（Two Women，1960）的原作作家和編劇。他的小說中，有多部作品被改編成電影。

可能是由一連串充滿謊言的事件所製造出來的結果（男人代替自己的親兄坐牢，女人的哥哥以她的名義非法取得身心障礙者住宅）。這難道不是金錢會污染並毒害人際關係的最佳寫照？在《生命之詩》，當男學生的父母為了壓下孩子們性侵少女所導致的自殺事件，給少女的母親慰問金時，讓人直覺聯想到罪惡感所具有的交換價值。以及在《密陽》中，幼子慘遭殺害的母親聽到犯人說自己已透過神諭得到原諒，這時讓她頓悟的，難道不就是信仰是一種忍受悲傷和缺席最實用的方法，而且還是一種即使犯罪也能活下去既便利又能消除罪惡的自私方法嗎？

沒有家人的人物

　　李滄東電影裡的人物都在追求他們身分認同感中必要的依戀、接納、共同體和家人，但他們每次都不被允許

2.　「基本的做人道理（common decency）」是貫穿喬治‧歐威爾（George Orwell）所有作品的主要概念，也被譯為「普通人的尊嚴」。歐威爾是一個激進主義者，也是一個理想主義者。他不斷警告資本主義文明會持續墮落，強調從資本主義文明徹底得到救贖，但他同時渴望社會得以實現人類「基本的做人道理（或普通人的尊嚴）」，這和他所認知的文明史潮流截然相反。—— 參考高世薰（고세훈）所著之《喬治‧歐威爾：關於知識份子的報告〔조지 오웰: 지식인에 관한 한 보고서〕》한길사，2012年出版。

擁有這個條件，或因此處於困境之中，而這或許是因為引起這種慾望的焦慮和神經質的源頭就在於他們的家庭本身。這些家庭往往支離破碎、分散各地，無法好好發揮其功能。比如《生命之詩》的少年在父母離婚後，和外婆美子一起生活，與住釜山的母親分隔兩地；比如《密陽》的女主角先後失去了丈夫和愛子，她曾相信自己已經在其依託的基督教共同體中找到了安身之處，但之後她領悟到自己被他們滿口的仁義道德所騙，是受害者。又比如在《青魚》，一個剛退伍的年輕人試圖在幫派殘酷的兄弟情中尋找自己匱乏的基本連帶感。以及《綠洲》的主角，儘管他代替兄長自首，攬下車禍肇事致死的責任，並守住了家庭的名聲，最終還是被家人拋棄。最後，比如《燃燒烈愛》的主角發現社會階級的模糊。

李滄東電影的主角們迷失在一個被困於「利己主義的冰水[3]」的社會中心，他們似乎只擁有最原始的純真，或是對（從喬治・歐威爾的意義來說）人類「基本的做人道理」具有與

3.　《共產黨宣言》中所使用的知名表述。該宣言如此批判資產階級：「它（指資產階級）把那些最高尚、最讓人神往的宗教熱情、騎士精神以及市井百姓的人性溫暖，一概被浸沒在利己主義的冰水之中。」作者：卡爾・馬克思・斐特烈・恩格斯。
　　譯者補充：上面這段宣言譯文引用自2014年麥田出版社出版，黃煜文和麥田編輯室所譯之《共產黨宣言》（完整導讀版，林宗弘導讀），〈一、資產階級和無產階級〉一文。

生俱來的直覺。這一點被刻畫成《生命之詩》的老太太美子，以及《密陽》中由優秀的演員宋康昊所飾演，努力卻笨拙的戀人宗燦。

李滄東的人物在道德方面明顯單純（時而接近愚蠢），這不僅讓他們和唯利是圖的人產生區分，也為他們提供更好的方式，讓他們觀察，仔細地深入世界，最終感受世界。而這也是《生命之詩》裡「詩（poetry）」所具備的意義，因為在寫一首詩之前「必須認真地觀察」。同樣地，美子的變化是出自於「看」，也就是說，透過她看孫子的視線，或是老男人苦苦哀求她想在最後當一次男人，而她最終答應時看著他的目光；又或者是她和被害少女的母親閒聊甜杏時的眼神。透過這些視線，使她產生變化。

如同《密陽》中的基督徒藥師所斷言，信仰讓人類得以接觸看不見的世界。然而李滄東電影所暗示的「看不見的世界」，並不是為了純粹想尋求慰藉的個人而準備的海市蜃樓，它指的是一個永遠到達不了的虛擬世界，這在《燃燒烈愛》，一部講述階級間差距，以及不信任而造成悲劇的最新作品中也不斷浮現。而這個「看不見的世界」，只有那些為求對現實異常敏銳的感知、堅毅不拔的電影工作者才能捕捉得到。

作品論

電影從不停止質問

영화는 질문을 멈추지않는다

青魚・Green Fish・1997

兩個世界之間的諷刺

朴仁浩　(박인호)

影評人。現任釜山電影評論家協會會長，同時以釜山獨立電影協會會員身分積極活躍中。目前為電影評論專門誌《FILO》、《Critic b》、《IndieCritique》及韓國影像資料院等寫稿。

　　李滄東的電影經歷從他參與朴光洙的電影開始。朴光洙是「韓國電影新浪潮[4]」的導演，李滄東在他的電影《星光島》(1993)擔任編劇及副導演，接著又寫了下一部作品《美麗青年全泰壹》(1995)的劇本。李在韓國電影界師徒制後期時初入行，他的電影世界與其選擇的電影路線與其他「韓國電影新浪潮」導演不同。好比李明世(이명세)，他的電影充滿了電影式遊戲和幻想；又好比張善宇(장성우)，其電影自由地穿梭在寫實主義和現代主義，甚至是超現實主義之間。

4.　　韓國電影新浪潮 (Korean New Wave) 這一用語是指從上世紀八〇年代至九〇年代中後期這段期間出現的幾部新韓國電影及其導演。新浪潮的導演們拒絕上一世代的價值觀或結構，在內容和形式上追求寫實主義的創新。在形式上，他們追求創新和精鍊；在內容方面則批判老一代。韓國電影新浪潮的代表導演有裴昶浩 (배창호)、李明世、朴光洙、張善宇、朴鐘元 (박종원) 等。

當時韓國電影界大致有四類潮流混雜在一起。第一類潮流，是資深導演們的活動。這些導演從上個世代開始就持續製作電影。林權澤（임권택）在一九八〇年代就精妙且廣泛地描繪寫實主義，展現其作者能力，與此同時，他還不斷在形式上創新。在此情況下，林還透過《將軍的兒子》這個系列電影，同時在類型創新和商業上取得成功。裴昶浩則是藉由《夢》（1990）、《觸不到的一夜情》（1994）、《愛情故事》（1996）剖析了愛情劇。

　　第二類潮流，是韓國電影新浪潮導演們會鞏固自身的影像簽名，或投入影像創新當中。比如張善宇拍的每一部電影都以不同的觀點切入，不畏創新；李明世則追隨新的類型趣味。又比如朴光洙進一步堅定自己的目光，把焦點放在深入探究現實與歷史的問題上。鄭智泳（정지영）則反思韓戰與越戰，觀察給個人帶來嚴重精神創傷的傷口和疼痛，呼籲對現實的認知。

　　第三類潮流，是企劃電影[5]積極地投入全新的電影類型。這些電影借助了政治、社會與文化變遷的力量，跳脫作者主義與商業電影二分法的框架，基於變遷的風俗和價值觀企劃而成。韓國電影直到一九八〇年代以前都還是流行寫實主義，而這一潮流展現了和其截然不同的風貌。比如金義石（김의석）執導的浪漫喜劇《結婚的故事》（1992）和康祐碩（강우석）的《殺妻祕笈》（1994），李鉉升（이현승）的愛情

劇《你內心的藍》(1992)，張賢洙(장현수)和金永彬(김영빈)的黑色動作片《遊戲規則》(1994)、《來我這裡》(1996)，以及姜帝圭(강제규)的古裝奇幻片《隔世琴緣》(1996)等。這些電影利用類型片一貫的手法來反映韓國社會的變遷，或推出新角色，發揮想像力。

　　第四類潮流，是新導演的出現。這批新導演的作品很難被歸類到當時已經形成的三個範疇之中。一九九六年上映的《豬墮井的那天》(洪常秀〔홍상수〕)、《三個朋友》(林順禮〔임순례〕)以及《鱷魚藏屍日記》(金基德〔김기덕〕)，展現了驟然而至的現代主義、更加細膩的寫實主義和極端的表現主義。然後在一九九七年，從以黑色電影為框架的《青魚》開始，陸續上映了《青春無悔》(金成洙〔김성수〕)和《黑幫3號再上位》(宋能漢〔송능한〕)，以及愛情片《傷心街角戀人》(張允炫〔장윤현〕)、《情書》(李廷國〔이정국〕)、《憤

5.　韓國電影市場開放前(一九八八年前)的電影製片資金，主要依賴製片公司進口外片盈利和地方電影發行業者的預付資金，製作電影靠的多半是製片人的經驗，並無所謂的「企劃」。一九八四年第五次修訂《電影法》，將製片公司與外片進口公司分離，並新制訂獨立電影製作制度，降低拍片門檻。再加上市場開放，影響發行業者投資拍片的意願。製片公司要另謀出路，吸引資本家投資，就不能只靠經驗，必須提出具說服力、能將投資風險降到最低的企劃。而新成立的電影公司因為沒有經驗，也只能靠企劃案籌資。多方影響下便催生出異於原有忠武路製片方式的「企劃電影」。(以上內容參考並部分引用自林有慶先生所撰之〈韓國電影產業的資本變動與電影產製的變化〉一文，該文刊載於國立政治大學新聞系出版之《新聞學研究》第91期期刊。)

怒的愛情》(李曙君〔이서군〕)和《仙人掌旅館》(朴基永〔박기용〕)等。一九九〇年代，不同世代的導演和充滿個性的創作形式並存，新臉孔及大膽的嘗試層出不窮。

李滄東電影中的
「家人」與「空間」

　　現在重新觀看《青魚》，意味著已經體驗過李滄東從這部電影到《燃燒烈愛》、橫跨了六部電影的作者世界。儘管可能有人質疑究竟是否有必要回溯李滄東的電影作品來證明他的原型，但我認為還是有必要花時間思考李從《青魚》一直到《燃燒烈愛》所提出的一貫問題，以及相較於上映當時，現在覺得更為重要的場面。李滄東拍攝電影的目的，似乎是為了與世界建立更深的關係，為了追尋生命隱藏的謎團，為了學習刻在電影時間和空間裡的世界的諷刺，以及為了反思我們該如何在這個時代活下去。

　　《青魚》在黑色電影上結合家庭故事。其他同時期上映的黑色電影，大多都將重點放在幫派與個人之間的對決，或是聚焦於在幫派間的對立之中被徹底利用、犧牲的男性身上。但李滄東結合家庭共同體，可看作是他出於試圖打破傳統類型手法的一種選擇，和起因於他欲將電影建

立在寫實主義之上的意志。他片中角色的任務，是觀察者仔細觀察世界的視角探索這個世界，或用全身和世界衝撞，來見證生命的本質。他們必須將生活的秘密和不斷變化的關係的另一面內化。

比起獨自遠離世俗的男人們血汗淋漓的對決，李滄東更看重的是在男主角成為幫派成員之前，塑造他的家庭。這似乎表示李不願意自己根植於寫實主義的現實意識被納入傳統類型手法，或者被縮小成電影上的寫實。他專注於韓國社會的現在，觀察具有矛盾層面的社會現象，同時關注個人與群體經營現實的方法和態度。

比方《薄荷糖》的英浩（薛耿求飾）夫婦兩人漸行漸遠，之後夫妻關係崩壞，英浩獨自被孤立在外、孑然一身；《綠洲》的宗道（薛耿求飾）和恭洙（文素利飾）對家人來說就像是沉重的包袱，盡可能離得越遠越好；在《密陽》、《生命之詩》和《燃燒烈愛》，家人是佔據人物中心的一個要素，因此家人會加劇他們的矛盾，讓他們情緒爆發，或使他們可能就道德問題產生更尖銳的對立。家庭成員的缺席，不論是成了一場意外或是成為一個小祕密，都讓信愛（全度妍飾）、美子（尹靜姬飾）和鍾秀（劉亞仁飾）用不同於以往的方式經歷這個世界，並帶動他們和世界展開激烈地抗爭。

《青魚》中，莫東（韓石圭飾）的願望是「想要一家人聚在一起，開間小餐廳」。雖然他的夢想因為他的死亡而實

現，但最後一組鏡頭卻充滿日常活動與節奏——不知情的家人們聚集在一起，彷彿連沉浸在悲痛的時間都被揮發掉了一般，每個人都為了經濟活動各司其職。變了樣貌的房子，和儘管房子改變，依舊像莫東一樣堅守在家門口的柳樹，以及遠處的一山新都市公寓大樓，彰顯出生命的諷刺。

李滄東對於空間一貫的關注也值得我們注意。

除了情緒氛圍、地理條件和變化的空間，李滄東還經常選擇把屬於特定群體的人們其封閉的思維方式和(在經濟、社會、道德上的)優越感，以及人類的雙重性作為電影的背景要素。隨著人物的過去和現況抵達的兩個相異的空間並非僅是角色生活、事件發生、衝突加劇的場所，還是具備超越場所的意義。

由於空間在李的電影中已經被定位為角色，和敘事形成有機的關係，讓人物的情緒和情感得以顯露出來，同時詳細記錄了當代的面貌。特別是李滄東喜歡小城鎮勝過於大都市，他非常關注家在首爾近郊或鄉下的角色所經歷的變化——他們離開故鄉，遷入陌生的地區，夢想能在那裡過上全新的生活，但最終卻陷入困境、墜入深淵。

《青魚》裡的莫東退伍後離開故鄉一山，在首爾永登浦定居；《綠洲》裡的宗道出獄後回家，但家人們早已棄他而去；《密陽》的信愛搬回丈夫的故鄉密陽；《燃燒烈

愛》裡的鍾秀去拜訪首爾，那裡有海美（全鐘瑞飾）的家。這
不僅是物理上的移動，角色的心理狀態和想法也不斷隨波
逐流。他們接觸到和自己相反的生活方式，因而面對慘痛
的現實。《薄荷糖》英浩和《生命之詩》美子努力找回逝去
的東西，但卻面臨無法承受的暴力和道德崩塌；《燃燒烈
愛》的鍾秀在追查一樁解不開的祕密時，陷入真相與謊言
交錯、事實與想像摻雜的迷宮之中。李滄東電影裡的人物
和地理上的空間變化一起動搖，然後在內心看不見的風景
中逐漸荒蕪，最後死亡。

呈現悲慘的人生
與無理世界的方法

　　《青魚》透過鏡子和美愛（沈惠珍飾）的紅絲巾、決定進
行都更的永登浦廢棄商場和莫東的家、跟隨角色的長鏡
頭和攝影機鬆散的弧形運鏡，執拗地在重複與變化中呈現
主角（所謂的家族成員與黑幫成員的）對於身分分離的痛苦與破
滅。再加上，由於各個要素緊密相連，鏡頭得以因攝影
機靈活的運動得到支撐，而不是被切分、單獨存在。相反
地，由於場景（Scene）是依照被省略的敘事組成，電影並沒
有做詳細解釋，因此觀眾不得不去深思莫東的行為所伴隨



愛》裡的鍾秀去拜訪首爾，那裡有海美（全鐘瑞飾）的家。這不僅是物理上的移動，角色的心理狀態和想法也不斷隨波逐流。他們接觸到和自己相反的生活方式，因而面對慘痛的現實。《薄荷糖》英浩和《生命之詩》美子努力找回逝去的東西，但卻面臨無法承受的暴力和道德崩塌；《燃燒烈愛》的鍾秀在追查一樁解不開的祕密時，陷入真相與謊言交錯、事實與想像摻雜的迷宮之中。李滄東電影裡的人物和地理上的空間變化一起動搖，然後在內心看不見的風景中逐漸荒蕪，最後死亡。

呈現悲慘的人生
與無理世界的方法

　　《青魚》透過鏡子和美愛（沈惠珍飾）的紅絲巾、決定進行都更的永登浦廢棄商場和莫東的家、跟隨角色的長鏡頭和攝影機鬆散的弧形運鏡，執拗地在重複與變化中呈現主角（所謂的家族成員與黑幫成員的）對於身分分離的痛苦與破滅。再加上，由於各個要素緊密相連，鏡頭得以因攝影機靈活的運動得到支撐，而不是被切分、單獨存在。相反地，由於場景（Scene）是依照被省略的敘事組成，電影並沒有做詳細解釋，因此觀眾不得不去深思莫東的行為所伴隨

的感情為何。也就是說，當我們一邊看著同一個要素被安排的位置以及它被改變的方式時，我們也一邊觀察莫東這位平凡的年輕人是如何進入惡的世界，並被黑暗吞噬，獨自死去。

特別是鏡子被使用了六次，最能展現出莫東的變化。這六次分別出現在：莫東被糾纏美愛的流氓打了之後，在車廂廁所裡擦血時；退伍後回到家的莫東往房內探時；隔天，莫東做好外出準備後，在家中照鏡子時；莫東接到提議，要他在裴太坤（文盛瑾飾）的幫派裡工作時；為了執行第一個任務，在廁所自殘之前；以及在殺了金養吉（明桂男飾）之前和之後的廁所裡。

最平凡的是第二次和第三次的鏡子，透過莫東望著自己的視線，讓觀眾注視這位前途渺茫的二十六歲青年的焦慮，以及還沒有什麼可以稱之為夢想的現在。但隨著莫東進入裴太坤的幫派工作，鏡子成為一個工具，暗示莫東在作為幫派一員，和從家庭承襲的善良氣質之間迷失的恐懼與絕望。再加上裴太坤的汽車車窗和公共電話亭，原本照映自身的鏡子擴大成反映世界和角色的玻璃，轉變為向他人展示的面孔。

《青魚》向觀眾建議的觀看和感受的方式，促使觀眾自行尋找和思考世界、人物和生命的關係。特別是當兩個不同性質的世界與迥異的表達方式非常自然地銜接在一起

時更是如此。比如，介紹莫東家庭的長鏡頭和介紹永登浦幫派空間的長鏡頭，以及莫東、裴太坤的雙人鏡頭與莫東的臉部特寫鏡頭。

　　首先，李滄東為了表現出莫東往返於兩個世界，深入地觀察了一山的空間。這裡我們應該留意電影一開始莫東到家的那場戲。莫東在地鐵大谷站左右兩邊都寫著「往一山新都市、白石、大化站」的指示牌中間稍微站了一下。接著在日落時分，鏡頭接到一個背景看得到地鐵站的鐵路和新都市的公寓，然後是農地、溫室、燈光昏暗的村莊，和設有平交道柵欄的小路。鏡頭緩慢展現莫東走向家鄉的腳步。家鄉在他入伍期間有了變化，一切都很陌生，而這與最後一場莫東翻新的家產生連結，把少了他的家與家人戰勝死亡後的生活這一悲劇最大化。

　　另一個值得注意的，是電影呈現黑幫經營的夜店內部，和即將重建的廢棄商場大樓的方法，以及莫東的位置。它們皆以霓虹燈閃爍的永登浦夜晚街道為背景，與大部分是日戲的一山不同。特別是廢棄大樓出現了三次：當莫東和裴太坤之間形成一股親切與親密感時(莫東一邊呼喚先進入大樓的裴太坤，一邊走進大樓)，裴太坤向莫東提議殺人時(兩人肩並肩站著，看著大樓下方，然後莫東先下樓，仰望裴太坤)，以及莫東臨死時(莫東先到，接著與裴太坤一同進入大樓，莫東被刺，跟蹌地走向裴太坤的車)。

廢大樓的第一場戲是在一家紫菜飯捲店，當年這家店的老闆把年輕的裴太坤送進了監獄；廢大樓的第二場戲是在大樓屋頂，而最後一場戲是在大樓入口。在這三場戲中，莫東分別尋找裴太坤、仰望他，並從黑暗中突然冒出來迎接他。莫東在建築物裡占有的位置讓人思考他和裴太坤兩個人有多麼不同。莫東短暫的人生、空虛的死亡和他死後才成就的夢想，不僅給莫東的家人帶來影響，甚至還讓裴太坤迎來一個新家庭的誕生。也就是說，即便莫東跟裴太坤一樣遭父母拋棄，他也無法像蛆蟲般奮力地掙扎生存，成為大樓的主人。雖然他和家人分散各地，但他還有家人這一道藩籬：很照顧他又喜歡他、患有腦性麻痺的大哥(李浩城飾)、生活能力很強的三哥(鄭鎮泳飾)、儘管憤世嫉俗，卻也無能為力的二哥、塞零用錢給莫東的妹妹順玉(吳芝惠飾)，以及莫東最愛的母親(孫英順飾)。只不過，正因為如此，莫東無法在充滿謊言與暴力的世界中生存。

電影開場後沒多久，莫東就在擦拭流出來的血，從這裡開始，一直到他呼出最後一口氣的那一刻，他的臉和手上大多數時候都沾染著鮮血。不過李滄東並沒有強調這個面貌。直到他斷氣的那個瞬間，電影才出現莫東的臉部特寫鏡頭。只不過從裴太坤的視角所看到的這張臉孔，因無法越過那片透明的薄膜而變得扭曲。莫東流下的血讓我同時想起一個卑微男人的下場和希伯來人的代罪羔

羊——男人名副其實地成為幫派的犧牲羊，好比代罪羔羊背負著人類的罪孽，被送至遠方曠野迎接死亡。

下面讓我們來看李滄東在安排想說的內容，以及想表現的行動上所基於的原則。以主角來說，莫東算是沉默寡言的。儘管他在負責組織派給他的任務時也會拿對方的話開玩笑、與人爭執，但這些話並沒有告訴我們任何關於莫東的事。比起莫東說的話，觀眾反而只能靠他的動作以及他那沒什麼變化的表情，來感受莫東所居住的世界有多麼不合理。在第一場廢棄大樓的戲，攝影機以弧形運動，將陰森森的大樓內部和兩人裝在一個景框裡。奇怪的是第二場，廢棄大樓的屋頂。原本攝影機將兩人拍得很近，但當裴太坤提議時，攝影機卻跳到很遠的地方，遠遠地拍攝兩人的背影。我們聽不見他們的聲音，取而代之的是裴太坤把莫東拉過來環抱的動作，以及散落在屋頂各處的垃圾堆，還有背景中正興建的公寓。裴太坤的肢體比任何話語都還要強烈地刻印在觀眾的腦海中。

紅絲巾變奏的場面也因為莫東的行動而產生出更多感情。說《青魚》這個故事是從美愛那條被風吹來的紅絲巾開始，然後在美愛認出莫東照片中的那株柳樹結束也不為過。倘若鏡子是照映莫東的道具，那麼像薄膜一樣緊貼在莫東臉上的紅絲巾，就是預告其命運的物品。

絲巾具有和莫東相同的命運——它蓋住莫東的臉，

洗淨他的血，被晾在家中的院子，最後必須被燒毀。莫東在殺人之前，燒掉了自己珍愛的絲巾。這顆鏡頭利用遮住他雙眼的黑色墨鏡鏡片，暗示從這裡開始將無法挽回。不過更令人驚訝的是莫東在殺害金養吉後，徒手掃去滿地鮮血的舉動。莫東手上沒有絲巾，導致他滿手是血。由於莫東無法止住他人洗不淨的鮮血和從自己身上滲出的血液，他只能向觀眾展示垂死的面孔。我認為這種空間與人物動作、事物與人物心境悄悄交流的場面，是讓我再次發現的《青魚》的力量。

李滄東藉由莫東悲劇性的人生，在來往於兩地之間的同時進行觀察。他觀察的對象是原本就居住在一山，卻被排除在都更狂潮外的莫東一家的解體，以及冒牌家庭裴太坤幫派的勢力交替，還有莫東的死和裴太坤入住一山新都市，以及一山新都市的營造現場與成為廢墟的永登浦商場大樓。李不將大部分的鏡頭進行切分，而是把空間及人物放在一個景框裡，讓觀眾一同成為電影的觀察者。最典型的例子，就是一個場面中，前景是莫東的家和家人，中景有鐵路、地鐵與汽車道路，而背景是工地吊車以及像屏風般圍繞起來的公寓大樓。另外還有像是攝影機跟隨莫東進入夜店後，讓我們看到在惹事的客人和制止他的莫東，及美愛站在莫東後方舞台上這種方式。

觀眾被要求透過莫東占有空間的方式，以及透過攝影

機以細膩地跟隨他與周遭人物之間關係的運動，來經歷當代韓國社會的一面。這時莫東雖然看起來像是主要從空間與敘事的外圍進入空間與敘事的中心，但由於攝影機不斷跟著莫東移動，周圍和中心的位置不停地在改變。由於莫東經常從這個地方移動到那個地方，因此他無法在組織的核心安定下來，也無法在一山和永登浦其中一處定居，只能被組織拋棄，回不去家人的身邊。

最後我想提及幾個場面，這些場面在在展露出李在織構空間手法上的細膩。在電影中段之前，電影一直保持著寬鬆的弧形運動，但從第二場廢棄大樓屋頂的戲開始，電影轉換為線性構圖。像是莫東從頂樓下來後仰望裴太坤的仰角鏡頭（從低處往高處拍攝）；莫東在刺殺金養吉後，把屍體拉到廁所間的俯瞰鏡頭（從高處往低處拍攝）；裴太坤在黑暗中用刀刺殺莫東的鏡頭等。就連在得知莫東死訊的家人各自表露悲傷的長鏡頭，攝影機也以直線運動。除此之外，還有莫東的家人在餐廳吃飯的鏡頭；裴太坤吃完飯要出餐廳時，看向莫東家家族照片的鏡頭；從大哥坐在平床上，其他家人送裴太坤離開的俯角鏡頭往後拉遠之後，大哥離開平床，母親在洗菜，姪子、姪女從腳踏車上下來。當車子駛過背景，柳樹枝條隨風搖曳時，攝影機機身下降，機頭一邊上抬（tilt up，指攝影機由下往上擺動拍攝），這時可以看到遠處以縱線和橫線交織出

來的一山新都市。

觀眾的時間
在電影結束後開始

　　李滄東對於家庭敘事和空間細膩的描寫,與其寫實主義密切相關。他筆下人物所處的道德困境具有不可簡單化的性質,就好比個人和群體具有善惡對立一般。李滄東的人物中,誰都無法享受舒適或輕鬆的生活,他們反而是在喪失中掙扎,與缺席較量,在面對自身以及面對他人的痛苦時崩潰。在李滄東的電影中,那些不輕易表露自身想法的人物和解不開的問題,隱密地暗藏在故事的表面之下。

　　觀看李滄東的電影,意味著一邊反覆回味那些像污漬般留在時間和空間裡神祕的痕跡,一邊思考電影展現出來的人生。思索的時間為李滄東、也為觀眾提供了生存的意義和痛苦在不知不覺間襲來的理由,以及認識充滿諷刺的世界的方法。李滄東再現混雜了生命的複雜性、生存的矛盾和諷刺的世界的意志,讓「人生有喜有悲」這句老話都難以立足。這可能是因為他的人物們全力奔向痛苦、悲傷和喪失,而且即便緊握在他們手裡的並非正確解答,他們

恐怕也不會畏懼賭上自己的一切，與之抗爭。不過，我們在李滄東的電影中看不到「儘管如此，還是要活下去」這種自嘲的態度。最重要的是，李電影中的諷刺發生在縱使人物做出道德決策，使自己陷入考驗，電影也會要求他下定最後的決心，讓他繼續過生活。

　　李滄東的電影不會輕易地告訴我們，在尋找推動人物生命的祕密，或是追求生命奧秘的痕跡後會得到什麼東西。觀眾的時間將在離開戲院的同時開始，因為觀眾在他的電影裡，會看到就連那些竭盡全力想維持卻反倒偏離生活之人都熱愛人生，並且為了理解這個世界而努力。而且儘管他們面臨諷刺的世間百態和社會結構的矛盾，他們還是不會停止與世界鬥爭。《青魚》上映二十五年後的今天，將柳樹枝條纖細柔長、隨風搖曳的倩影留給了我，就和二十五年前一樣。對我來說，這就足夠了。

薄荷糖 · Peppermint Candy · 2000

追尋時間悖論之
現代韓國電影的里程碑

張炳遠 (장병원)

影評人，同時也是韓國明知大學電影音樂劇學院電影學系客座
教授。於韓國中央大學尖端影像研究所電影藝術學系以論文
〈洪尚秀敘事的「非和諧模式」研究〉(2012) 取得博士學位。
曾任電影週刊《FILM 2.0》總編輯，並在二〇一三年至二〇
一九年間任全州國際影展策展人。

　　李滄東的每一部電影都脫離不了韓國社會的陳規陋習與個人追求幸福、安慰的生活，以及與和道德之間產生衝突。在《薄荷糖》，他選擇追蹤謎團的心理劇形式，重新探討個人與群體間的衝突這一主題。《薄荷糖》基於圍繞在清白、痛苦、邊緣化的世界觀，將李滄東的標誌（signature），也就是他聚焦的那些韓國社會在開發、繁榮、成長及發展等國家目標下，推到我們視線之外，使我們看不到、或是閉口不談的事物體現出來。這部電影的結構奠基在自然法則逆行時所展開的敘事上，以因果關係顛倒的敘事，分七個時期描寫一個男人的沒落。

　　如果說出道作《青魚》是部懷舊電影，緬懷曾經純潔，如今卻被壓倒性的黑暗所包圍的時期；那麼《薄荷糖》就是部寓言劇，聚焦在中年的英浩（薛耿求飾）上，跟隨倒流的時間線滲入時間的深淵。該片有意識組織的情節，

一方面批判性地探討國家的角色，一方面勾起韓國人盤據在無意識暗流之中的集體記憶。在觀眾仔細觀看英浩的人生，了解到他是如何經由七個階段一步步崩壞、走向悲慘結局的同時，觀眾也不得不持續地在每出現一個階段時，重新評價這個可憐的男人。

逆向推定敘事
帶來的成就

《薄荷糖》將一個男人流轉的人生設計成悠長的敘事劇情節，來描寫國家暴力與人際關係的解體。《薄荷糖》的敘事延伸《青魚》的人類歷史及鄉愁主題，利用火車這一原型意象作為乘載故事的載體，在開頭與結尾形成對仗，給人一種詭譎的既視感。自從法國盧米埃兄弟的《火車進站》(The Arrival of a Train at La Ciotat station，1895)公諸於世，被大家公認是世界第一部電影後開始，「火車」就一直是電影時間的象徵。《薄荷糖》藉火車的移動轉播出來的情節橫跨了二十年，並順著七個篇章，將韓國現代史的主要事件編織成非線性敘事。這二十年在故事人物的人生和在韓國人的精神世界中，是至關重要的一段時期。如同韓國社會從軍人統治的獨裁國家轉為警察國家，然後再變

為經濟強國一樣，英浩從軍人轉變為警察，然後再變成事業家的過程，從屬於不可抗的歷史因果關係。

英浩的故事從一九九九年春天，在加里峰洞工業園區勞工夜校認識的老同事們舉辦的「郊遊」(第一章)開始。英浩突然現身，整個人意志消沉、精神渙散。被視為不速之客的他，在大鬧這場大家都興高采烈的聚會後，踉踉蹌蹌地站上鐵道，看起來岌岌可危。不久後他大吼鬼叫，轉向駛來的火車，就在他快要被金屬機械踐踏之前，攝影機轉換為火車的視角鏡頭。在英浩轉身的同時，時間也倒轉，將畫面凝結在英浩吶喊的臉上。而電影的其他部分則將時序倒轉，以理解英浩是如何走到如此迫切的瞬間。透過序幕這個自我毀滅性的語調，觀眾直覺自己接下來將會追蹤這個男人的來歷，了解他何以被毀滅性的力量逼到無可奈何，以至於放棄人生。

第二章「照相機」的時間座標是在英浩自殺前四天。從瞬間的閃回，我們得知英浩的處境——他住在塑膠棚裡，連一杯咖啡都買不起。亞洲金融危機所導致的破產和離婚令英浩別無選擇，他準備好要結束自己的性命，讓那些給自己生活帶來不幸的人背負愧疚。就在他決定自暴自棄時，一名男子突然來訪，讓英浩在醫院裡再次見到他的初戀情人順林(文素利飾)，但順林此時已陷入昏迷。英浩為了尋找自己失去的東西，回到當年愛上順林的地方。

第三章「人生很美麗」以一九九四年為背景，當年韓國進入由金泳三執政的文明政府，整體經濟蓬勃發展，市場好不熱鬧。經營家具業，被稱為「老闆」的英浩正在和公司員工 Miss 李(徐靜飾)搞外遇，而他的太太「紅子」(金麗珍飾)也在外面偷情，但英浩卻突襲紅子的外遇現場，兇狠地虐待了她。

第四章「告白」將背景設定在一九八七年，這時期的韓國政局動盪不安，一直到發表六二九民主宣言之前，各地都在舉行大規模示威運動。這時期的英浩是維護公共安全的刑警，專門對付反政府運動人士，他是所有刑警中虐待方式最殘暴，也最老練的一個。在拷問室，他將一名大學生的頭壓進浴缸，表情冷漠且無聊。不僅如此，他的殘忍還延續到他的家庭生活，使他逐漸成為一位惡毒的丈夫。但在追捕通緝犯和拷問的過程中，他的內心依然悄悄地懷著對順林的憧憬。

第五章「禱告」，讓觀眾看到一九八四年服完兵役後剛當上刑警的英浩，是如何離開順林，與紅子結成關係的。英浩在這個時期剛開始負責拷問，他冷冷地推開來找他的順林，在順林面前撫摸紅子屁股。那隻手正暗示著他的性情將會逐漸扭曲。英浩不願正視自己年輕時的柔情，變得越來越冷酷無情，當他意識到自己的失誤時，才知道一切都已經為時已晚。

第六章「會客」描述了軍人英浩在一九八〇年被派到光州民主化運動，參與屠殺的故事。這一章所提供的轉捩點，實際上徹底改變了他的一生。本章描述英浩被派到現場鎮壓抗議群眾時傷到腳，就在他很痛苦的時候，誤殺了一名無辜女學生的過程。肉體上的痛苦將在日後折磨他一輩子，不斷提醒他犯下的殺人罪行，使他無法抹去記憶。

最後，第七章「野餐」則設定在一九七九年，年輕的工廠勞工們在片頭那座鐵路橋下的小溪旁愉快地野餐。在對順林的愛意綻放、寧靜又美好的這一刻，英浩躺在二十年後將奪走自己性命的鐵路橋下。他面朝天空，感受灑落的陽光，從他頭上經過的火車轟隆轟隆作響。當陽光像是穿透鏡子般在他臉上晃動時，兩行眼淚從英浩的臉頰上流了下來。

《薄荷糖》證明故事的形式可以成為一個改變故事性格的動力。該片推翻了事態從原因過渡到結果的因果邏輯，電影的敘事從以獨創視角認識歷史這一觀點展開。影片的逆向推定敘事從結果推回至原因，忽視藉由閃回或閃前揭示時間的方法，反抗依賴年代時序和嚴密的因果關係所成立的敘事過程。

在電影序幕的定格鏡頭(freeze frame，是指為了強調戲劇性的狀況，讓動作瞬間停止在一格中，並維持這一格的演出手法。)，引發英浩死亡的攝影機角度接到行駛於鐵路上的火車中

的固定拍攝鏡頭。攝影機架設在火車的最後一節車廂，為了將時間的逆行被概念化，電影展示了倒轉播放的影像：花瓣朝天空飛去，汽車往後跑，以及孩子們的身體被往後拉。倒帶式的（rewind）圖像為一種嘲諷歷史進步的視覺隱喻。雖然往後走的火車形象果斷地將敘事涵（diegesis，指描述〔narration〕和敘述〔narrative〕的內容，也就是故事裡所描繪的虛構世界。在韓語中也被翻譯成「創造性虛構」。）往後拉，但拉動劇情的不是順應時間經驗的線性因果法則，而是一條結果和原因被逆轉的鏈條。

英浩為了遺忘自己那段與悲劇性事件有關的過去而做出努力，只讓人更清楚地確定其後果。從接受美學的層面來看，這一結構框架推翻了構成故事的常規，將觀眾對故事的解讀引導至全新的方向。電影讓觀眾一邊尋訪預見災難（英浩的自殺）的起源，一邊思考各個情況是如何將英浩推向更深的泥沼，而不是去想這場毀滅之旅會在哪裡結束。

火車既是推動故事發展的動力，也是象徵電影形式的隱喻。如同火車的外型是將分離的列車車廂串連起來一樣，觀眾在體驗時間不相連的七段故事的同時，會累積訊息，並連接到人物的行為和動機，藉此推論該章和其前一章的關聯性。在每一章的結尾都有一個簡短的字卡，以一貫的形式（黑底上寫有小標題和時間背景的字幕）出現，而它的功

能就像火車暫時停留的停靠站一樣。李的鏡頭跟著火車，不斷地在道路、停車場、混雜的商業街道和快速成長中的都市空地尋找工業化的遺跡。

在每一章裡，人物、情況和事件最後總是回到火車上。火車形象不僅提供了敘述來固定所有劇情，還為英浩的行為發展提供了契機。比方說，英浩在軍用卡車後方看著心上人順林離他越來越遠的一幕，就是在模仿電影中經常看到的透過火車進行的章節轉換。火車總是在使英浩感到羞恥和做出行動的悲劇性事件後登場。比如造成英浩心理創傷的關鍵──無意中的屠殺（在光州殺人）是發生在廢棄車站的鐵道中央；在英浩狠狠地毆打紅子及其外遇對象後，與 Miss 李在車內做愛時，一列火車從他的頭上經過；英浩賣掉順林還給他的相機並坐在平床上大哭，這時列車從他的旁邊經過等方式。

從火車後面看出去的風景雖然藉展示自然之美，暗示走向沒有罪惡感、幸福的過去，但也同時讓人想起序幕中看到在軌道上的自殺。另外火車跟著英浩悲劇性的發展行駛，加強了所有事件都會以悲傷的結局作結之感，因為他的人生已被固定在火車軌道上，永遠不可能偏離既定路線。

49

作品論

記住破壞和暴力的歷史

現代韓國電影傾向探討「生命座標中，死亡無所不在」這一個主題性強烈的故事。死亡與這個國家的歷史軌跡有關，它時而被描繪成犯罪世界中的暗鬥（《青魚》），時而被描繪成懸而未決的連續殺人（《殺人回憶》〔奉俊昊，2003〕），時而則被描寫成政治事變的重構（《總統致命一擊》〔林常樹，2004〕）。李滄東是這方面的大師，他幾乎在所有電影中探討死亡和失蹤，尤其是《薄荷糖》開發了一種故事詩學，透過一個人在國家形成認同感的過程中面臨一連串事件，喚起痛苦的歷史。

不同於其他根據歷史資訊講述死亡的電影，《薄荷糖》在將抽象的歷史化為記憶的過程中，和虛構故事之間的連結十分具體。比方說在第四章，有一幕是拷問手法已極度純熟的英浩對大學生處以水刑拷問，這一幕令人想起朴鐘哲拷問致死事件，該事件後來成為六二九民主宣言的導火線。而在第六章中，英浩射殺的光州女學生令人自動聯想到實際存在的光州大屠殺的畫面。李滄東將虛構的事件與韓國史上的重大事件明確地聯繫起來，強調在一個經歷過殘酷暴力的國家，有義務牢記歷史。

在《薄荷糖》中，李滄東為了克服心理創傷，靠展現主角否定自己過去的旅程，來建議我們去接受故事召喚的

社會議題和痛苦的集體歷史。心理創傷這個用來設定記憶與歷史間關係的母題發展成一個因素，建構出英浩複雜的心理。該片對歷史發展的整合邏輯採取否定態度，將自殘描寫為一種無法抵抗的暴力壓迫，或作為一種勉強贖罪的標誌，使觀眾看到英浩在遺忘和記憶的必要性之間苦惱的同時，為了對付考驗所內化的行動。

這種記憶和遺忘的矛盾心理，揭示了不同人在面對無數個具有韓國近代歷史特徵的心理創傷時的觀點，其中包括加害者、受害者、助力者和旁觀者等等。在這眾多類型的人物之中，英浩這個角色並不是很討喜，因此觀眾很難接受他那些為了逃離恐懼、失意與絕望所做出的駭人行為。

將英浩的靈魂逼向深淵的罪孽源自何方？在一九八〇年光州屠殺現場，因腿部受傷導致的跛腳就像個烙印，讓他發現自己配不上純真或無辜。他對自己無意中犯下的過錯感到罪惡，這影響了他生命中每個關鍵時刻。在實際體會到什麼叫做濫殺無辜的行為之後，英浩變成一個殘忍又卑劣的男人，他冷淡地背叛順林對他的信任，與她分手，好成為一個符合自己原罪的人。也就是說，他為了成為一個對得起韓國社會所賦予的罪孽之人，故意摧毀自己的人生。對於身陷自我厭惡和無限悔恨的這個男人而言，他已無路可退，只能持續前進、走向滅亡。

　　李滄東的時間旅行包含了強烈的失落感和破滅的感情，時間越往回溯，我們就會在經過那些愈趨精巧、帶有微妙意涵的插曲後，找到英浩行為所代表的線索。比如，最後三章把關於他和順林之間關係的理想化變得很複雜，顯示出他的歷史，與我們最初想像的浪漫相距甚遠。

　　從我們理解這個失去純真，學會殘酷、暴力、自私、偽善的男人與社會建立的關係開始，《薄荷糖》的主要隱喻就遠超過了我們對角色的理解。換言之，我們可以說這部電影不是關於一個有血有肉的人，而是在探討一個作為歷史寓言化身的角色。對於大多數角色的刻畫，皆是與韓國社會發展過程有關的一個原型（prototype）。

　　英浩的手，是在推動每個時期變化的同時，伴隨他沒落的重要象徵設定。「手」這個象徵，就和火車一樣重要。英浩原本充滿夢想與希望的雙手，在他人生每個毀壞的瞬間以各種不同方式被污染。總之，從手的墮落這個觀點來看，整體敘事的發展順序如下：喜歡攝影的青年英浩在一九七九年郊遊時，手比出相機景框→在作為軍人，鎮壓光州民主化運動時期，因中傷的腳流出鮮血，手變得血跡斑斑→他的手當著順林的面撫摸紅子屁股→專門拷問的手，緊抓著學運界學生的頭髮→賣掉順林還他的相機時，伸手討價→以及在生命最後一刻，一邊吶喊著「我想回到過去！」，一邊朝天空張開的雙手。這樣看下來，要把

《薄荷糖》稱之為是一部走上墮落之道的「手的公路電影」
也沒錯。

將時間轉換為結構的
敘事力創新

《薄荷糖》隱藏的主題之一,是形成韓國社會暗流的
暴力高壓的性別意識形態。本片將政治、經濟和社會危機
中的男性角色視為匱乏的象徵。李滄東在探討英浩的人生
有多少是由社會體制造成的同時,也觀察這個壓抑又虛偽
的社會在這些年是如何逼迫他展現男子氣慨和施行暴力,
使他變成一個沒有希望和愛的人。

因為順林是英浩的初戀,也是他的真愛,因此順林
意味著他的靈感和愛。但在他變了一個人之後,英浩假裝
自己是壞男人,躲避順林。他試圖以受軍事化的社會體制
鍛鍊出來的性格和精神,損害紅子的女性氣質,借此推開
順林。儘管換了一個對象,但暴力之鏈並沒有就此斷開。
比如說他在偷情現場對紅子所施行的暴力,就是起源於他
在專制政府拷問學運人士的經歷。在由軍事文化、性暴
力、父權制和家庭暴力組成的一連串暴力鏈中,李滄東在
整部電影裡藉暴力、紀律和階級來描繪男性好戰的形象,

並揭示英浩是如何利用這些因素，將男性氣概的體制內化。

像這樣，李滄東在本片使用的新時間性，來往於對國家暴力的記憶和遺忘，以及性敵意所造成的創傷軌跡。儘管故事內容看起來一切都很黯淡，但是到了片末，觀眾可以知道這個選擇，和試圖在喚起記憶責任的同時克服絕望的態度有關。觀眾從男子站在生死關頭上岌岌可危的動作中出發，然後在故事結尾到達一個年輕的空間，那裡在燦爛的秋陽照耀下，曾經如此平靜、無瑕、純真。愛上大自然的青年英浩羞澀地摘下一朵野花送給心愛的順林，年輕的工友們歌聲蕩漾，他躺在鐵橋下，淚水淌落。這些淚水的意義有兩個面向——他被世界的美好震撼，或是他預感到死亡將會在二十年後朝自己襲來。

本片一方面主張我們不可能在醜陋的過去中期待未來會充滿希望，一方面攝影機又往最純真的時期那張毫不修飾的臉前進。特寫英浩臉部的最後一個鏡頭，呼應了開場時定格在他臉上的畫面。開始和結束的兩張臉有何不同？為了將劇變的情感動態凝縮在英浩臉上，在兩個鏡頭，時間不是停止就是持續前進。雖然這兩顆鏡頭的差別在於前者是定格鏡頭，而後者是流動的畫面，但這兩個並非是相對應的臉。若我們從定格鏡頭中可以讀出來的，是想在事情進一步發展成悲劇前讓時間凍結的深深哀切，那

麼最後一場戲的特寫鏡頭，就蘊含著希望曾經燦爛的時光能夠長久持續的殷殷期盼。

在同一個地方，二十年過去，一九七九年的英浩從一個被世界拋棄的中年人回到了天真爛漫的年輕人，他不再是虛構的人物，而是體現韓國悲慘的現代史的創造物。因此，作為我們失去或丟棄的純真面孔，最後一顆鏡頭可說是從時空座標中抽象化出來的感化形象。在那一刻，英浩變了一個樣貌，成為長久以來因忍受不公正政治和社會環境而受玷污之人的象徵。

李滄東的電影經常在精心設計的結構和敘事的不可預測性之間絞盡腦汁，思考電影作為一門說故事的藝術，該如何有效地利用故事，以發揮電影的作用，展現世界觀並達成目標。《薄荷糖》證實李的作者個性是基於結構的效果，而非建立在技巧和風格上。雖然我們也可以從政治寓言的觀點來論其價值，但本片真正的成就，在於它以超乎當代美學標準、大膽的敘事策略，打開了說故事的新時代。把電影的時間轉換為結構的情節，不僅拒絕建立在典型寫實主義之上的線性故事公式慣例，還重新設定時間的邏輯。電影調整觀眾對接下來劇情的期待，同時講述其他作品不敢輕易觸及的龐大主題。這是一部真正會講故事的人的電影。本片的逆向結構敘事比克里斯多福‧諾蘭（Christopher Nolan）的《記憶拼圖》（Memento，2002）還要領先

兩年——該片在這個領域中被譽為完美之作——並預告了加斯帕‧諾埃（Gaspar Noé）《不可逆轉》（Irreversible，2002）和法蘭索瓦‧歐容（François Ozon）《愛情賞味期》（5x2，2004）這類有爭議的電影出現。《薄荷糖》精緻巧妙的說故事形式，為敘事走向以幾何學組成的發展創新指明道路，成為同時代韓國電影鮮明的指標。

另外，《薄荷糖》也是一部知性劇，出色地盡到藝術家的責任，讓觀眾可以用全新的觀點看待世界。本片的力量，在於關於人類墮落的現實劇和歷史寓言之間實現的理想平衡。在歸納出韓國現代史的特定時期，包括軍事獨裁、民主化、經濟成長和亞洲金融危機時，李滄東對這樣一種觀點表示懷疑，即一個實施如此多壓迫和暴力的國家，是否真的已經發展到能夠負責任地應對新獲得的經濟繁榮？這部電影主張，如果不反省魯莽的消費主義和過去本身，就無法解決被壓抑的慾望。

《薄荷糖》留下來的訊息：「忘記過去的人無法邁向未來」不是說教，而是藉由國家身分認同的發展過程對個人生活的影響，證明過去與現在連結在一起，以及時間並不只會向前流逝。當年《薄荷糖》的上映日期，是在開啟二十一世紀的二○○○年一月一日。這件事不能只被當成為了配合轉換到千禧年所進行的企劃活動，表層與深層以辯證法調和的這個事件，和本片在新世紀的初期反思上個

世紀的內容完全一致。

矛盾太多，無法一一解決

理查德・佩尼亞　（Richard Peña）

影評人。自一九八七年開始，二十五年來擔任林肯中心電影學會節目部主任、紐約影展執行長。目前於哥倫比亞大學藝術學院任教，教授電影史、電影理論與電影評論。

　　觀看李滄東的《綠洲》是一次非常不舒服的經歷，我至今還未看過有任何電影用比《綠洲》更多樣的方式令人感到不快。當然，也有那種像《奪魂鋸》(Saw)系列一樣，因片中出現大量血腥、毀屍場面等而讓人感到噁心的電影——至少對我來說是這樣。但是看完恐怖片過了幾個小時之後，我幾乎不會記得電影演過什麼；相反地，我在二〇〇二年第一次看完《綠洲》後，這部片至今仍在我腦海中揮之不去。

　　為了寫這篇文章，我又看了一次《綠洲》，所有塵封已久、當時感覺到的震驚情緒重新浮現。儘管這部電影很明顯地不是傳統意義上的「黑色電影」，但我認為，要找到像這樣那麼不看好人性的電影，應該也很難了。

荒誕人物的絕妙與非凡

李滄東的電影用各式各樣的方式聚焦在邊緣人物身上，以求理解與探討彼此漠不關心的社會，像是《生命之詩》中發現文藝創作的奶奶，《薄荷糖》中試圖自殺的年輕人，和《密陽》中因信仰而受苦的女人，如同這幾部片中所見，《綠洲》也有著類似的色彩，但李沒有一部作品像這樣把焦點集中在對「邊緣性」的細膩刻畫上。

不僅如此，電影《綠洲》中還包含了殘酷世界的肖像，導演創造的人物必須在這裡艱難地生存下去。在第一場戲中，當宗道（薛耿求飾）下了公車，走到人潮眾多的都市街道時，那一瞬間，那裡就不屬於他應該在的地方。當時的季節明顯是寒冬，但宗道卻像外星人一樣，穿著一件夏季的短袖花襯衫。《綠洲》所展示的世界既冷酷又無情，就連掛在恭洙（文素利飾）公寓裡那幅東方綠洲圖也是，與其說畫裡的綠洲象徵著典型的避風港，它反而是籠罩著不詳的預兆。

《綠洲》的核心，是甫出獄年輕男性宗道和患有腦性麻痺女性恭洙兩人之間的關係，而這兩個人，長久以來都不被家人所接受。宗道的家人再也無法忍受他，於是在他服刑時搬家，也不告訴他搬去了哪裡。慢慢地，宗道和家人可以溝通的唯一窗口彷彿就只剩下刑法系統，入獄和受

刑為宗道的家人提供了一個方法,教他們如何對待他們認為在家中無立足之地的家族成員。宗道的大嫂,也就是宗日的太太,在宗道與家人重逢沒幾天就對他這麼說:「你不在的時候,我們過得比較好。」

與此相反,電影完全沒有透露恭洙在此之前的生活經歷:電影中,恭洙的哥哥尚植和他的妻子似乎將恭洙託付給鄰居,長期對她置之不理,但鄰居對恭洙的「照護」,卻只限於確認她是否還活著而已。恭洙平時如何生活、如何解決所需,也沒有明確地展現出來。更可怕的一點是,恭洙可以從政府得到的支援和補助津貼等,似乎都是由她的哥哥管理。某天下午,尚植把恭洙接去新公寓,而這卻是因為他與家人居住的這間設備完善的公寓,其實是殘疾人士專用。(另一方面,恭洙實際居住的家,到了電影的最後才不再像個豬圈,不知道為什麼看起來更明亮、寬敞了。)

貫穿整部電影的,除了有高壓的家庭氣氛與社會的殘酷,還有恭洙與宗道的肉體關係這道難題。李滄東的作品創造出來的偉大成就之一,就是連電影中最荒誕的人物都具有不同凡響的絕妙之處,甚至是微妙之處。對於宗道和恭洙兩人漸趨複雜的關係,觀眾的反應由厭惡轉為憤怒,從同情化為悲傷。

觀眾首次看到宗道和恭洙在一起,是在宗道決定提著水果籃去拜訪恭洙家的時候。宗道之所以會找去尚植家,

和他入獄的原因有關──他開車肇事逃逸，導致尚植的父親身亡。（電影在後半部暴露實際上真正的犯人是宗道的哥哥宗日，宗道只是頂替他入獄。）宗道提著水果籃出現在尚植一家人的面前，而這家人和我們觀眾一樣困惑，不明白他為什麼會去那裡。然後當恭洙的哥哥要把他趕出公寓時，他瞥見了恭洙。

接著出現的，是這部已經極其困難的電影中最晦澀難懂的地方。宗道帶了一束花給恭洙，然後在嘗試用各種方法和她交談後，試圖強暴她。由於我們實在很難讀出宗道的表情和行為，使這一場戲更令人觸目驚心。宗道一開始就計劃強姦恭洙嗎？宗道的幼稚甚至讓我們不禁懷疑，他是否充分了解自己的行為將會造成什麼後果。

用奇幻構築出來的
兩人世界

就我個人而言，一個會強暴他人的角色只會帶給我恐懼，除此之外完全不會有其他感覺，但這一點，正是李滄東給自己下的挑戰。在此之前，我們只看到宗道被社會和司法體制，甚至是被自己的家人無情踐踏的模樣，但現在他是一個真正的加害者──他發現自己能夠壓制一個比

自己還要弱小的對象，成為了一頭怪物。

不可思議的是，故事並沒有就此打住，宗道和恭洙兩人的關係越來越深。宗道接到恭洙邀請他來家裡的電話；恭洙沒有問宗道關於強暴的事，而是問他關於那些花。宗道為什麼買花給恭洙？漸漸地，宗道開始討好恭洙，幫她做各種事，甚至還帶她離開公寓，縱情於城市各處。儘管這幾幕在整體帶有壓迫感的電影之中是少數幾個較「輕鬆」的畫面，但就連這所有的場面，都仍然且持續不斷地被前面試圖強暴的那場戲給過濾掉──宗道的用意真有那麼高尚又慷慨、不求回報嗎？還是這其實是他操控恭洙，潛在虐待她的另一種方式？

某天他們倆離開恭洙的公寓外出遊覽，宗道帶著恭洙出現在自己家族聚會的飯店，而這次也有個完美的模糊性為這場戲賦予某種力量──我們不得不懷疑宗道為什麼要帶恭洙去這種家庭聚會。他只是單純想把自己喜歡的人介紹給他的家人嗎？還是想讓他們難堪，讓他們成為其他客人眼中嘲諷的對象？

在恭洙被帶到餐桌前就位後，李滄東讓觀眾看到她努力想吃飯，卻因身體上的理由無法好好用餐的模樣，這使宗道的家人們只能更專注地盯著她，因她的行徑感到越來越恐懼。這也許是因為坐在餐桌前的恭洙，其存在具超越破壞性的意義──對這家人來說，她不僅象徵著一個活生

生的「局外人」，還是宗道無法輕易與人相處、無能的視覺表象。

　　除了電影挑戰讓觀眾在任何情況下都必須一直看著這名強暴犯，甚至對他產生同情。在形式層面上，李令人驚訝的賭注，應該就在於他決定讓恭洙突然不再有腦性麻痺，把恭洙講話、微笑，甚至是跳舞的場面，也就是把那些我們可能稱之為「奇幻場景」的畫面放進電影裡。

　　對此，導演完全不給觀眾任何準備時間——恭洙第一次從腦性麻痺恢復正常時，他們在搭地鐵，而我們需要花點時間，才能確定眼前那位站在宗道旁的女人真的是恭洙。在稍早之前，恭洙看到坐在她對面的一對年輕男女在打情罵俏，其中年輕女子不斷用寶特瓶輕輕敲著男友的頭，恭洙跟著女子的動作，短暫地模仿了也許她認為是「正常」情侶的行為。而在這個短暫的時間裡，我們不清楚實際上發生了什麼事，電影也沒有特意說明。

　　之後，李在電影中又重複了兩次上述這種形式的場面，其中最精心安排的一場，就是宗道說他前一晚夢到的印度舞者與小象，似乎成為了現實，令人震驚。這類奇幻場景一方面稍微緩和了電影的緊張，同時也表露出宗道與恭洙這對情侶正在逐漸構築只屬於兩人的世界——在那裡，他們可以遠離支配他們人生的敵對勢力，好好生活。與此同時，這些奇幻橋段帶來的突兀與衝擊效果，也強調

了這些場面只不過是幻想而已。

連片刻幸福
都無法享受的戀人

在《綠洲》中，李滄東做了許多挑戰，他嘗試創造出如此艱澀的角色與複雜的敘事背景，並出色地完成了所有的任務。正因為如此，才會讓觀眾對導演的苦惱產生共鳴，理解導演煞費了多少苦心，才想出一個在某種意義上可以說是令人滿意的結局。畢竟，矛盾太多，無法一一解決。

當性方面的激情、愛情、家人之間的緊張與司法體系互相碰撞，所有主題和想法在壓倒性的結局結合，令人震驚。在那場受宗道和恭洙突襲的恐怖家族聚會之後，兩人最後再次回到恭洙的家。稍事安頓後，恭洙似乎向宗道提議做愛(這裡應該注意的是，非韓語使用者很難確定恭洙所說的話有多容易理解)。最後宗道與恭洙上床，這時的性愛場面和前面試圖強暴的場景形成有趣的對比，發生類似於所謂「庫里肖夫效應(Kuleshov Effect)[6]」的反應。也就是說，我們對正在發生的事情的解讀，完全受我們自認的背景所操縱。

就是在這裡，當兩個邊緣人終於慶祝他們對彼此的愛和所需時，電影來到感情的高峰。但在李滄東創造的世界，連這片刻的幸福也被不允許繼續下去。恭洙的哥哥尚植和他的妻子突然闖進恭洙公寓（他們提著蛋糕過來，那天是恭洙的生日嗎？），接著馬上看到恭洙和宗道緊緊相擁、身體交纏的模樣。他們一開始雖然大聲喊叫，表情一臉震驚，但接下來尚植夫婦做了很奇怪的舉動：他們去叫鄰居。我們不清楚為什麼在面對心愛的家人遭遇這種事的瞬間，他們突然覺得需要外人的存在。是因為他們想要有證人在最終的法院訴訟上作證嗎？還是他們認為恭洙正在做的行為是反社會性的犯罪行為？

總之，宗道在現場被警察逮捕，而恭洙也以所有人都認為是強暴事件的受害者身分去警察局到案說明。這讓李滄東得以將電影所有脈絡集中到一起。在電影大部分時間裡分別生活在恐懼中的兩個家庭如今互相對視，甚至可能墜入更深的深淵。事件發生後不過幾個小時，恭洙的哥哥就已經開始想要談論從宗道家人那裡拿到「和解金」的事情；警察則急於推翻他們的幸福權，似乎為抓到一個對

6. 此為蘇聯電影導演兼電影理論家列夫·弗拉基米羅維奇·庫里肖夫（Lev Vladimirovich Kuleshov）研究的蒙太奇技法的效果。意思是觀眾會根據在兩個表情相同或相似的演員臉部鏡頭之間加入的畫面，也就是會根據連續的場面脈絡，對演員面部表情進行不同解讀。

社會構成明顯威脅的人而感到高興。

　　至於宗道和恭洙這對情侶，他們只是保持緘默，無法表達自己的感情。尤其宗道之所以單方面被當作加害者，就是因為誰都無法想像身障者恭洙也可能有性欲，而這對於殘疾人士來說是長久以來的問題。

前往綠洲的路
是否真實存在？

　　在書寫關於《綠洲》的文章，以及思考電影《綠洲》時，就不能不提到薛耿求和文素利這兩位演員出色的演技。電影中患有腦性麻痺的女主角，並非只是一個單純令人憐憫的對象，而是一個為表達自身情感和慾望拚命掙扎的女性，而文素利將這一複雜人物演得淋漓盡致，極具說服力。她的表演得到了應有的讚賞，包括在威尼斯影展獲得大獎（最佳新人獎）等。然而，我們也不能忽略與她相媲美的薛耿求的演技。薛耿求所飾演的宗道要求觀眾不斷重新審視他們兩人的感情，但由於他的表情不透明，使得理解其動機成了一場無盡的挑戰。

　　事實上，前往「綠洲」的路並不存在，到頭來似乎也沒什麼變化，這兩家人很可能已經回到各自的生活，針對

「和解金」問題互相提告也不一定。在最後一場戲中，宗道的畫外音（Voice-over）告訴我們他再次入獄，以及他「在這裡踢足球、打桌球，還一個人徒手做體操」，正在學習如何消磨時間。另外，正如前面所說，恭洙雖然依舊獨自一人，但如今，她的家看上去比以前我們初次見到她那時的風景更好了。宗道和恭洙的關係可謂是一種「綠洲」，是他們遠離周遭殘酷環境的休息區和避風港。但如同我們在電影《綠洲》所見，黑暗的陰影無所不在，就連掛在牆上那幅綠洲圖畫也被侵犯。這提醒我們，世界上並不存在真正安全的空間或是避難所，可以逃離世界的恐怖。

在祕密的陽光中
展開的捉迷藏

昆汀　（Quintin）

阿根廷影評人，本名為Eduardo Antín。一九九一年與其他影評人共同創辦了電影評論雜誌《El Amante/Cine》。曾任布宜諾斯艾利斯國際獨立影展執行委員長，現為《El Amante/Cine》的共同編輯，同時亦為諸多媒體撰寫電影相關文章。

電影從不停止質問　영화는 질문을 멈추지 않는다

　　一名年輕女子李信愛（全度妍飾）帶著幼子俊前往密陽。在進入密陽市區之前，信愛的轎車在半路上拋錨，前來修車的維修師金宗燦（宋康昊飾）因為在現場修不好，於是開拖吊車載著母子兩人到小鎮。《密陽》中每一個場景，都可以成為象徵、預兆，以及一連串反覆情況的一部分。拋錨的轎車與前來幫忙信愛卻遭遇困難的宗燦，亦是今後將面臨的不和與不幸的前兆。宗燦抵達現場之前，信愛在車外等待救援，而這時，俊只是閉著雙眼，坐在車內一動也不動。在這裡，我們產生兩種猜想：一是孩子有裝睡的習慣，而另一個則是母親及觀眾的不安，擔心孩子可能遭遇不測。

　　《密陽》裡沒有一顆鏡頭是鬆散的，即使鏡頭帶有模糊或不確定性，每顆鏡仍緊扣在一塊。電影的第一個畫面也是，從車前擋風玻璃看出去的天空顏色點出片名，而這

又反過來再次與城市名稱產生連結。儘管居民們似乎興趣缺缺，但就如主角信愛向宗燦解釋的一樣，「密陽」這個名字在漢字意味著「祕密的陽光」。

無所不在的陽光

李滄東導演的第四部長片《密陽》是他第一部以女性為主角的電影，也是他至今拍攝的六部電影中，唯一一部沒有出現邊緣群體或是財閥，只講述中產階級的電影。李滄東是一位對韓國社會的X光很感興趣的電影導演，在他電影中擔任X光片角色的，主要是一群被韓國社會遺忘的最下層階級群體。他們居住的韓國雖然實現了驚人的經濟成長，但卻在均衡發展上失敗。相反地，《密陽》中所描繪的設定則扮演了實驗室的角色，彌補李滄東導演在其他電影中呈現的情況。

密陽是一個居住人口十萬，且居民的社會和經濟水準差不多，政治上傾向保守的城市。就如宗燦向外地人信愛介紹的一樣，密陽這個小鎮很普通、沒什麼特別。

在兩人第一次的拖吊車之旅後，宗燦成了信愛的戀人（雖然信愛並沒有完全接受他）、朋友以及監護人。雖然我們很容易看透宗燦（一個遲鈍又沒有野心的好感型未婚青年）的生活和

企圖，但我們不清楚信愛的真面目。信愛的社會階層比她的新鄰居都高一點，而且她還在其他人面前隱藏都市人的優越感，一舉一動都相當謹慎小心。她表示自己是為了實現丈夫生前想返鄉居住(她的丈夫因車禍過世了)的心願，才決定來密陽定居。雖然她的目的還包含經營鋼琴教室和計劃投資房地產，但這個決定本身多少還是有些不尋常，因為居住在首爾的人幾乎不會搬來密陽(況且以信愛的理由來說更是如此)，反而是相反的情況更多。

在密陽，很少有父母會想讓孩子學鋼琴，我們也不清楚信愛是否真心熱愛音樂。我們可以從一場在美容院的戲中，看出鄰居對她的行為舉止感到奇怪。女裝店老闆不知道當時來剪頭髮的信愛就坐在鏡子前面聽著她們說話，還告訴朋友說前幾天信愛來自己的店裡，跟她說如果想提高營業額，就要把裝潢改得明亮一點。這是對光的光芒和其祕密的另一種提及，如同對街藥局的藥師想向她傳教一般。藥師告訴信愛，即使只相信看得見的東西，不想知道上帝的存在，上帝的光芒也無所不在。

隨著時間流逝，信愛和在美容院批評自己的女人們變熟，縱使她們認為信愛很奇怪，還是接納她，並羨慕她有自己的存款。信愛的弟弟穿得一身俐落，從首爾下來陪信愛一起去看潛在的投資地點，更加深了大家的懷疑，讓人以為這個新搬來的女人不只有錢，還有段比想像還要複

雜的過去。

　　信愛的弟弟責怪她像逃跑似地從首爾逃到密陽，他也不懂為何信愛非要完成姐夫的心願不可，畢竟當初姐夫在世時還對她不忠，讓她很痛苦。在他要坐火車回首爾時，他在車站前暗示宗燦，說宗燦不是「姊姊喜歡的類型」，要他別抱期望——這都是李家那小小自尊造成的無謂殘忍行為。

人 類 的 罪

　　不過就在電影似乎要以展現生活中的喜劇為氛圍定調時，電影突然出現一個大反轉：信愛結束與朋友們的晚餐後回家，發現俊被綁架了。

　　在此前的場景中，兒子和她玩捉迷藏，但這個看似遊戲的躲貓貓，卻預示著一場悲劇的開始。陷入絕望的信愛去找宗燦幫忙，但當她看到宗燦一個人在修車廠開著伴唱機，搞笑高歌的模樣，她轉身回去了。隔天，信愛去銀行領出所有的財產交給綁架犯，但兒子還是沒有出現。綁架犯甚至要求她交出原本要買土地的錢，這時信愛才坦承自己只是假裝有錢去看地而已，實際上丈夫的保險金已拿去還債，剩下的錢在搬來密陽定居時都用完了。瞬間，信愛

被揭穿是一個愛說謊的人，或許還是個騙子。不久之後，警察在蓄水池發現了俊被殺害的屍體。在葬禮上，信愛的婆婆對她破口大罵，指責她剋死了丈夫和兒子。

而這也是李滄東電影中不斷出現的要素之一：韓國家庭的暴政。這導致《青魚》的莫東(韓石圭飾)在某種程度上做出《洛可兄弟》(盧契諾·維斯康堤，1960)[7]裡的犧牲，以及《綠洲》中不接受有障礙的兩人如《殉情記》(法蘭哥·柴菲萊利，1968)那般彼此相愛的家庭。

不過這裡有另一個經常出現在導演電影中的要素，與俊被綁架和死亡明顯有關，那就是犯罪的無端性(這種情況將在《燃燒烈愛》裡達到顛峰)，以及犯人是有可能置換的。《密陽》裡的犯人之後被查出是社區裡的補習班院長朴道燮，他曾教導俊演講，並開車載孩子們回家，是個對俊很親切，甚至很疼愛俊的人，這樣的他看起來最不可能是綁架犯，但他有一個女兒，整天和不良少年混在一起，處在麻煩之中。當初會找到犯人，也是因為信愛看到他的女兒在窺探自己的住處，就好像她是綁架犯派去確認錢被藏在

7.　《洛可兄弟》(Rocco And His Brothers) 為義大利電影大師盧契諾·維斯康堤的早期代表作。是一部發生在都市中的家庭解散劇，該片被譽為是義大利新寫實主義的巔峰之作。韓國當年上映時片名為《年輕人的世界》。

哪裡一樣。

　　因此當朴道燮認罪時，會讓觀眾懷疑他是為了女兒才犯下這起案件，這與《綠洲》裡宗道(薛耿求飾)和其兄長宗日(安內相飾)之間發生的事件[8]相同，是對犯罪的錯誤假設。這種情節開放式的替代方案一直到電影結束時都持續漂浮，彷彿作者想再次點出儘管角色的良知並非如此，但在犯罪方面，有罪和無罪是視情況而定的。

和觀眾玩捉迷藏

　　就這樣，信愛背負著巨大的罪惡感。李滄東的電影中，經常出現脆弱的角色，他們的脆弱時而顯著，時而隱晦；而信愛這個角色是李滄東電影中最脆弱的一個人物——她被家人拋棄，愛子身亡，失去了金錢，還不知道自己是誰，或是自己想要什麼。獨自迷失的信愛於是轉而投入在韓國社會各方面都擔任家族角色的宗教，尋求慰藉。信愛在藥師的介紹下去了教會，成為忠實信徒，最後加入了一個福音派教會。而儘管是在像密陽這樣的小鎮，該教會也有數千名教徒。

8.　　宗道的兄長宗日肇事逃逸，但需負責家人生計，宗道因此代替入獄。

電影就這樣迎來轉折，描述信愛參加各種禮拜的瞬間：從在藥師家的聚會開始，到大型教會的禮拜，甚至是由穿著完美的牧師主持，整場氣氛既神聖又偽善的大型戶外聚會。

不過，儘管禮拜嚴肅又華麗，李並沒有將宗教作為露骨的諷刺對象。信愛之所以開始遠離教會，並非因為對牧師或信徒感到失望，而是圍繞著自由意志、帶有異教形式的神學困境導致的結果。沉浸在幸福與信仰中的信愛下定決心去探朴道燮的監，去原諒他，並傳達上帝的旨意。但綁匪卻告訴她自己也在獄中見到上帝，已經得到了寬恕。對此，信愛悻悻然地說：「他已經得到原諒了，我要怎麼原諒他？在我原諒那個人之前，上帝怎麼能先原諒他呢？」

就這樣，《密陽》再次轉了個彎，改變了調性。對於上帝和教會感到憤恨難平的信愛決定將自己投向罪惡，但卻不知道怎麼做。她潛入教會，瘋狂敲打椅子來破壞沉默和平靜；在禮拜上播放偷來的CD《都是謊言》，妨礙禮拜進行；她誘惑藥師、不禮貌地向宗燦提議做愛，並朝正在舉行通宵禱告會，為她的救贖祈禱的家庭丟石頭。而最後，當絕望與瘋狂升到最高點時，她試圖自殺。

畫面淡出後，我們不禁問自己到底在看什麼——這部片究竟是悲劇，是喜劇，是寫實主義劇，是制度批判

劇，還是臨床案例？《密陽》像俊和信愛一樣，以自己的方式玩捉迷藏——即使觀眾在每次劇情出現反轉時將目光轉向其他地方，電影也絕不會暴露出自己的位置。

電影透過對照，從結構上支撐兩個主要人物：在絕望中感到困惑的信愛，對比爽朗又樸實的宗燦——他的幽默舒緩影片的氣氛。在一場戲中，我們看到宗燦在和信愛約會之前似乎很緊張，對此，朋友對宗燦說「比起愛情片，你比較適合喜劇片」，但宗燦似乎認為這種觀點太狹隘，回答他「還有愛情喜劇片」。考量到《密陽》和其主角的模糊程度，我們應該也可以說這是一部「悲喜劇（tragicomedy）」。

一道蒼白的光芒

當黑暗從畫面中消失，我們看到信愛離開醫院。從她變長的頭髮，可以知道她應該在醫院住了很長一段時間。宗燦在等她，並邀她一起去吃飯，她猶豫一下後還是接受了。這時電影的調性再次出現變化——以汽車拋錨而開啟的孤獨與苦難似乎消退，彷彿詛咒被解除一般，但這也並不代表沒有挑戰。

宗燦帶想要剪頭髮的信愛去美容院，好巧不巧，她在

那裡遇見朴道燮的女兒。朴的女兒告訴她自己是在少年院時習得美髮技術的。信愛憤而離開美容院後，她遇見了服飾店老闆，老闆告訴信愛自己按照她的建議改變裝潢後，生意變好了。服飾店老闆聽到信愛說自己在美容院剪頭髮剪到一半就跑出來，數落了她一番。這時兩人意識到服飾店老闆剛才說了很冒犯的話，而且也可能是事實，但兩人只是對這個情況啞然失笑，與此同時，氣氛是開朗的。

最終信愛同意讓宗燦在她於廢棄的住家庭院裡自己剪頭髮時，幫她拿著鏡子。在這和諧、離幸福不遠的瞬間，攝影機特寫至庭院一隅，將生鏽的水管和塑膠垃圾滾動的畫面裝入景框中。

然而從畫面上看，我們可以在那個簡陋到毫不上鏡的角落裡假定或瞥見一道蒼白的光芒。這是另一個版本的祕密陽光──比藥師所說的一縷陽光還更謙虛、更實在。是我至今在電影中見過最奇怪的結尾鏡頭之一。

所以，去看吧

通過塞尚和漢德克的聖維克多
看《生命之詩》的三次決心

鄭智惠 (정지혜)

影評人。大學時於韓國高麗大學主修社會學與政治外交學，並
在同一所大學取得政治思想史碩士學位。曾在首爾獨立影展、
首爾國際女性影展擔任策展人，並曾在釜山國際影展和全州國
際影展擔任韓國短片競賽初選評審。參與著作有《電影將成為
什麼？》(영화는 무엇이 될 것인가，2021)(合著)、《下女的誘
惑檔案書》(아가씨 아카입，2017)(合著與責任企劃) 等。

　　奧地利諾貝爾文學獎得主，同時也以撰寫《慾望之翼》(文‧溫德斯，1987)劇本聞名的彼得‧漢德克(Peter Handke)，曾公開表示自己在一九七八年初的一個展覽上看到保羅‧塞尚(Paul Cezanne)的畫作「聖維克多山(Mont Sainte-Victoire)」後深受感動。吸引漢德克的「聖維克多山」是塞尚在人生最後十餘年的創作生涯中所繪製的系列畫作，為了親眼觀看塞尚眼中的聖維克多山，漢德克決定前往聖維克多朝聖。此時「親眼觀看」的意義，與其說是「因為不能滿足於畫作本身，所以一定要親眼確認實體」，倒不如說它比較接近於一種藝術性的嘗試，也就是回顧聖維克多進入塞尚畫中的過程，並跟著它再走一遭。塞尚應是在看了山後將它用繪畫形式表現出來，而漢德克則在看過圖畫後，轉向聖維克多，想重新觀察塞尚畫裡的那座山。他這麼做，是自命成為塞尚的雙眼，尋找觀看聖維克多山

的權宜之計。而這趟旅程很快地就被寫成了中篇小說《塞尚之山：聖維克多山的啟示》(Die Lehre der Sainte-Victoire，Suhrkamp，1980)[9]。這裡頭有著漢德克對塞尚世界的理解，以及漢德克試圖仿效塞尚畫作的眼睛，也就是說，有著漢德克想跟隨塞尚圖畫的寫作。

不過關鍵應該在於「看」。對塞尚和漢德克而言，所謂「看」，並不是指創作的內容，而是指創作的形式。這比較接近試圖理解這個世界的結構和事物形體本身的嘗試。對他們而言，「看」也是一個看待生命的態度問題。塞尚堅守這一種態度，越到晚期，就越專注於山、蘋果、岩石和人臉這類的事物與靜物，研究該如何將存在本身轉化為寫實。

塞尚很少用文字談論自己的藝術，但在他寫給埃米爾‧左拉(Emile Zola)的信中有這麼一句話：「我出發去尋找母題(motif)」。這是他為了「看」而走上的旅程，也是為了面對在那裡看到的事情。這應該也是指在「看見之物」與「可見之物」之間正在發生某種事情。而「看見之物」與「可見之物」的不一致之處，必存在我們的難題。

9.　文中所提的內容和引用皆出自韓文譯本《세잔의 산，생트빅투아르의 가르침》(Artbooks出版，2020)。該篇小說的簡中版譯名〈聖山啟示錄〉，收錄於《緩慢的歸鄉》(上海人民出版社有限責任公司出版，2015)一書中。

塞尚和漢德克知道這兩者之間的差距和分歧，並對此展開探索和思考。這正是聖維克多教給塞尚，然後塞尚教給漢德克的一課。

為了近距離
觀看悲劇現象的一項嘗試

李滄東的《生命之詩》是在經過「詩」的世界後，以電影媒介向我們沉痛地提出「看」這一個長久以來的難題。此時「看」的行為，基本上應該類似於塞尚和漢德克看到聖維克多時的想法，也就是「雖然在歷史的喜怒哀樂中逐漸消失，但這會平靜地將其存在之處移交出去，而不會抱怨」（出處同前，第二十二頁）。不過《生命之詩》的問題看起來又更加複雜、棘手，可能是因為片中發生的事，相當於漢德克在接下來補充的一句：「為生活賦予感情的東西，在移交出去時會成為問題」（出處同前，第二十二頁）。如果要問是《生命之詩》的哪個部分，無庸置疑，一定是死亡這個事件的發生。再更準確地說，死亡比電影還要早抵達，必須痛心地接受它要在死亡之後才能開始某些事的事實。而寫下來的詩句也同樣如此，要在發生死亡這個無法挽回，只能稱之為生命壓倒性的破滅之後，才有可能下筆。

電影開場的同時，我們觀看，應該說，我們不得不看。我們只能看著在江上慢慢漂流的少女，以及她將臉埋在水中，以後腦杓證實自己的死亡。電影非得在看似與這事件無關的孩子們和睦愉快的遊戲時光中，悄悄展示死亡的形體，並由此展開。當順流而來的屍體到達我們眼前時，電影將「詩」這一個名字靜靜地豎在她旁邊。「詩」看來就像墓誌銘，以強烈的形象出現，它是電影《生命之詩》的第一個決心。電影堅決的態度，使我們觀看的行為變得無以為力。面對這條絕對無法用人力來停止流動的江水，我們有好一陣子，只能束手無策地望著順水波漂來的悲劇現象。至少在這一瞬間，電影和觀眾都是無能為力的。

《生命之詩》中的死亡事件在各方面都有問題：少女遭到同儕少年的集體性侵而自殺，我們只聽到加害者全都承認自己做了壞事，卻沒看到他們之中有任何一個人好好道歉，或是為此事負責；被害少女的長相從一開始就被抹去，而加害者的面孔實際上早已銷聲匿跡，或是一臉太平，和平常一樣面無表情。從明確區分被害者與加害者的犯罪，到已經不在這個世界上的被害者、必須活在這個世上的加害者，再到代表被害者與加害者的家長們（他們大多數是「父親」）。雖然個人道德和共同體的倫理，與在政治、社會、法律角度上的判斷和刑罰問題盤根錯節地交織在一

起，但沒有任何一項清楚明確地展露出自身的輪廓。生命的謎團只是含糊地隱藏自己的本意，讓它泰然自若、厚顏無恥地流逝過去。在這個難題裡，《生命之詩》好不容易才要試圖去「看」。

「看見之物」與「可見之物」之間的裂痕及位置調換

這時的「看」，指的是前述「看見之物」與「可見之物」之間的裂痕、縫隙和差距問題，進一步說，也是關於這兩者之間的轉換。在本片中，美子（尹靜姬飾）是唯一一個努力要看些什麼的人。美子是其中一名加害者宗煜（李大衛飾）的外婆，她代替離婚的女兒照顧宗煜。這樣的美子，她看什麼呢？她「看」的第一個瞬間，應該可以說是她看完病後走出醫院，在路上偶然見到被害學生熙珍的母親那個時候。彼時的美子尚不知事件始末，她看著熙珍的母親整個人失魂落魄，六神無主地在醫院前徘徊。在這一刻，跟著美子的攝影機大幅度地繞了現場半圈，將美子和熙珍的母親拍進一個景框裡，讓兩人在人生即將展開的謎團入口第一次擦肩而過。儘管美子此時的觀看行為尚只是一塊還未有頭緒的碎片，但在她留意熙珍母親的同時，美子的心中

已經泛起了漣漪。

「那個女人怎麼哭得那麼傷心？」

「看」這件事沒有限制，但要真正看到那個看得見的形象和對象，需要多少日子呢？

然後就彷彿偶然卻又奇蹟般地，詩來到了美子面前。電影下定決心要為了「看」而「寫」，這是電影的第二個決心。為了仔細端詳死亡這個事件，電影決定融入詩。詩文創作課的詩人講師也說了，當你真的想知道、有興趣去了解、想要與它對話時，這時的看才是真正的「看」，也只有在這個時候，詩才會走向我們。從現在開始，就是真正和「看」的殊死戰。

在為熙珍舉辦安魂彌撒的聖堂裡，美子透過照片，首次與熙珍的實存相遇。接著美子和幾位女國中生對到眼，她們看起來像是熙珍的朋友。美子承受不了她們的視線，便起身離去，就在離開之時，美子把熙珍的照片放進自己的包包。美子找到學校裡發生性侵的科學實驗室，她從實驗室的窗外往事發現場看了好一陣子。繼美子的後腦杓之後，鏡頭從窗戶內側再一次讓觀眾看到美子把鼻子埋進玻璃窗，窺探教室內的臉。這是因為電影認為有必要展示這張回顧事件現場、垂危又脆弱的臉，是多麼著急地想要找出某個東西並試圖去理解它；告訴大家這張既純真又極度危險的臉，很難用一個單詞對它下定義。這是在看到

無臉少女死亡的背影之後，也是在至少從照片看見熙珍的容貌之後。

美子的臉接在她的後腦杓之後。奇怪的是，這似乎預示著一種置換：將美子的臉置換成少女的臉，或反之亦然。而當美子終於站上可以俯瞰河流的橋上時，以及在美子的帽子被風吹走，掉到橋下隨江水流走時，可能是因為攝影機的視角將墜落和江水流動的運動性以俯瞰拍攝，不僅引起觀眾強烈的信心，讓人確信那個地方或許就是少女尋死之處，還讓前面預感到的面孔置換看來像是在所難免。也就是說，被害者的位置和美子的位置被讀成對仗。

同時觀看世界背後和世界內部之人

這裡還有一個令人意想不到的問題，那就是在美子身上出現了阿茲海默症的初期症狀。美子為何會失憶呢？加害學生們的父親請美子去和受害少女的母親見個面，然而就在美子去見熙珍母親的路上，她徹底忘了自己此行的目的，不僅為眼前的美景感到惋惜，見到熙珍母親時還祝福她。當美子再次回過神時，她所說的話，已經覆水難收了。若我們將美子的這種狀態，解釋為是電影為了動搖觀

眾的內心，所以選擇進一步提高劇情在悲情上的密度，那麼這個說法未免太過簡單。比起這樣解釋，不如說原因在於，若《生命之詩》要窺探的是「看見之物」與「可見之物」之間的裂痕和差異，那麼在「遺忘」面前，這兩者之間的差距會被拉得更大。

《生命之詩》並非為了抵抗遺忘才帶進詩文、讓人物想要寫詩並更長久地觀察某樣東西。《生命之詩》不斷提醒我們，就連在發生遺忘的瞬間，也有個人亟欲想看出什麼，並讓我們注意到這時候還有著好不容易嘗試的「觀看」活動。接著當美子恢復記憶時，美子反而會比忘記之前更加明顯地看到和感受到「可見」的世界，而不再僅限於「看見」的世界。若你問：「『看見之物』和『可見之物』中，哪一個更為真實？誰才是真的？」至少對美子而言，她只能回答這兩個世界都是真實且實在的。《生命之詩》中想窺探兩個世界的縫隙、來回於兩個世界觀察的人，果然，只有美子一個。

關於塞尚，漢德克如是說：「其他畫家畫的是圖，但塞尚畫的是圖背後的風景，是一個物品裡的另一個物品，一個人內心的另一個人，又或者是物品裡的一個人。」(出處同前，第一百三十八頁)正如漢德克所言，美子看的是事件的背後與內在。相反地，對於宗煜而言，「看」又是什麼？美子把熙珍的照片帶回來，正當觀眾想他是否會暫時

把目光放在少女的照片上時，他只看了片刻，馬上就把視線轉移到自己的飯菜和電視上。這一瞬間，觀看的行為已不只是無能，還到無情的地步了。

看看那想寫詩的決心

電影的時間與美子為了觀看的時間一同流逝，而這段時間是美子和電影的眼睛為了看得久，並且真正地看，所度過的時間。但不知道為什麼，美子似乎一直在繞圈子，即使她一再地看，也不見有任何變化。針對少女的死，美子不像其他加害者的父親一樣將胳臂往裡彎，但她也不反對按照他們的計劃走，不管如何，都盡量答應他們的要求，並努力遵從大家的協議。縱使她搖醒絲毫沒有反省跡象的宗煜，追問他「為什麼要那麼做？」但之後還非得讓觀眾確定她最快樂的事情是看見孫子吃飯。即使她因為少女死亡的痕跡備受煎熬，她卻還是無法對宗煜撒手不管。這其中的理由是什麼？是因為美子有詩，要找尋美麗的事物嗎？這雖然聽起來過於多愁善感，但至少在《生命之詩》中，詩像是發揮著這種力量。每當家長們為了救自己的孩子而私心地試圖和世間的離合聚散串通一氣，美子就會遠離他們，去外面尋找靈感。彷彿是詩拉著美子出

去，好不容易才把美子和他們分開一樣。如同詩比美子還要無法忍受他們的行為般，詩的磁力使美子在外打轉。

「只有楊美子小姐寫好一首詩。」在詩文創作的最後一堂課，不見美子的蹤影，只留下一首她寫的詩。詩人開始朗讀，這時馬上傳來美子的聲音，最後變成少女的聲音，然後是和少女相見的時間。我們先是看到少女站上橋墩的背影，接著少女轉向攝影機，展示其容貌。是熙珍。在電影開始時見到的死亡的真相，到了電影的最後，具體地以一位少女的面貌登場。這個只能以過激來形容的選擇是電影的第三個決心。在死亡後開始的電影，通過詩，並以詩為媒介，叫住我們面前的少女。在美子消失了的座位上有著擁有聲音和肉體的少女，而我們目睹這項轉換。這個位置，恐怕也是美子在回顧少女的蹤跡後讓出來的位置。

是因為電影層層堆疊了圍繞死亡的敘事、暴力的殘酷、加害的歷史和美子在尋找詩的時間嗎？我們很難承受眼前這張面孔，她不只是張照片，而是以真人的樣貌出現。要在這一個實體面前保持平常心，似乎不太可能。由此可知，五官越是具體，力量就越強大。但我們要怎麼看這張臉？雖然我們正在看著她，但我們又該如何接受自己正在看著她？畢竟這會讓我們感到為難、困惑，甚至悲傷。而之前無論如何都想要長久、認真觀察的美子又去哪

兒了？我們可以就這樣看著那位化為肉身，回到象徵性語言的女孩嗎？真的可以看嗎？看得下去嗎？我總覺得那個時間似乎還沒到，感覺我仍不忍心看到她。這一刻，觀看的這個行為再一次變得無能為力。

《生命之詩》這部片這部片應該是藉由美子寫出一首詩的時間，揭示女孩生前時間的迫切。哪怕只有一點時間能將女孩翻覆的臉再次呈現於我們面前，也亟需安排。《生命之詩》不叫我們哀悼，它只是要我們看。如同詩人說：「寫詩不難，難的是擁有寫詩的心。」重要的是「有心」，也就是嘗試去看，重點應在試圖觀看的態度。正如聖維克多的啟示，《生命之詩》要我們看。

97

幻想和真實
交錯融合的敘事

喬納森·羅姆尼　(Jonathan Romney)

電影導演、編劇。他經常為英國權威電影雜誌《畫面與音響》（Sight & Sound）、《衛報》、《獨立報》等各家媒體雜誌撰寫影評。執導的電影有短片《L' Assenza》(2013)、《A Social Call》(2002) 等。

　　李滄東的電影裡總是包含著神祕的元素，不管他再怎麼讓觀眾接近電影中的人物，觀眾還是無法完全理解他們的動機，也絕對無法確定他們有多了解自己或周遭世界。而在李滄東這樣的電影當中，最像謎一般的電影就是《燃燒烈愛》。

　　《燃燒烈愛》的主角鍾秀（劉亞仁飾）夢想成為作家，他在父親因毆打公務員而入獄時，回坡州老家守護家裡快要倒塌的農場，並且為了賺錢，每天艱辛度日。在電影的開頭，鍾秀遇見兒時玩伴海美（全鐘瑞飾），兩人上床。海美告訴鍾秀自己要去非洲旅行，請鍾秀在她出遠門時幫她照顧一隻貓。之後海美回國時，她身邊多了一個人，班（史蒂芬·連飾）。班看起來既有教養又富有，他說自己的職業是「遊手好閒」。某天，班向鍾秀坦白自己有一個不為人知的興趣是燒溫室。鍾秀對班的故事深深著迷，隨後他變得

對此相當執著。他跑遍家附近所有的溫室，想找出班下一次要燒掉的是哪一個。就在他尋找溫室時，海美突然消失了，而鍾秀對班也越來越不信任，甚至到了失控的地步。

《燃燒烈愛》改編自村上春樹（Murakami Haruki）的短篇小說，由李滄東導演和吳靜美編劇共同執筆。導演將短篇小說簡短軼事裡貧乏的素材，發展成複雜、變化多端，讓人看得目不轉睛的一百四十八分鐘長片，這證實導演已經精通敘事的複雜性。電影不僅根據村上的短篇小說《燒掉柴房》進行改編，還包含了影射一九三九年出版的威廉・福克納（William Faulkner）同名短篇小說及其他作品的元素。

電影透過一場鍾秀拿班和另一個假象——展示大師蓋茨比進行比較的戲，向史考特・費茲傑羅（F. Scott Fitzgerald）致敬，就和在村上的小說裡那樣。鑑於這部電影中有很明顯的和美國相關聯的主題，以及班這位擁有「柯夢波丹」形象的人物是由韓裔美國演員史蒂芬・連所飾演，我們不難在《燃燒烈愛》中察覺到現代美國電影帶來的反響，像是《美國殺人魔》（American Psycho，2000）或《鬥陣俱樂部》（Fight Club，1999）。此外，人物之間的三角關係中也不乏看到法國新浪潮電影《夏日之戀》（Jules et Jim，1962）的痕跡。而海美跳舞時傳出的音樂是邁爾斯・戴維斯（Miles Davis）的作品，這支曲子來自路易・馬盧的《死刑台與電梯》（Lift to the Scaffold，1962）——另一部講述欺騙造成致命後果的電影。

自我繁殖的幻想枝幹

　　部分批判《燃燒烈愛》敘事的評論只照表面意思理解故事，但我們很難確定電影中實際上發生了什麼事情，又或者只是看起來像發生了什麼事情。比方說，鍾秀接到海美從奈洛比打來的電話時，我們完全無法得知海美是否真的是在奈洛比打電話，以及她是否真的到過非洲。鍾秀去機場接機時，海美雖然和班一起出現，並說他們是在旅行時認識的，但兩個人是不是真的一起下飛機，還是說只是穿越抵達休息室，我們無從得知。之後（如同莫妮卡·維蒂〔Monica Vitti〕在米開朗基羅·安東尼奧尼〔Michelangelo Antonioni〕的《慾海含羞花》〔L'eclisse〕中塗黑臉跳舞般。）海美在跳非洲布希曼人的舞蹈時，我們又怎能確定那個舞蹈不是單純由她豐富的想像力所創造出來的結果？

　　無論在什麼情況，我們都要用懷疑的眼光來觀察。打從一開始，海美就被描述成是個非常熟練的幻象師（illusionist）。興趣是學啞劇的海美向鍾秀展示剝一顆隱形橘子吃的表演，並告訴他啞劇的核心是在於「不是要以為這裡有橘子，而是要忘掉這裡沒有橘子」。海美精準展示戲法是如何形成的。她的啞劇看起來非常熟練，也因此降低了鍾秀（和觀眾）的戒心，並獲得其信任，讓他們能夠繼續玩詐欺遊戲。鍾秀對海美的諸多說法抱持不信任的

態度：他懷疑海美家是否真的有貓咪，因為他一次也沒見過；他也懷疑海美說自己小時候曾經掉到水井裡這件事的真實性。鍾秀對於這重重迷霧的執著在在表明，他已經被海美給催眠了。

至於另一個登場人物班，關於他的一切，看起來都像是製造出來的幻想。雖然班散發一種只追求趣味、不道德的花花公子形象，但不同於村上，李滄東導演在片中提供了關於班本性的線索，讓人懷疑說不定他習慣性說謊。在村上的短篇小說中，男人沒來由地表示自己燒掉了柴房；但在電影中，在班坦白自己會燒溫室之前，他先聽到鍾秀述說自己父親的性格有多火爆──這暗指福克納小說中父親的故事。加上在此之前，鍾秀曾向班提及自己對福克納的喜愛。換句話說，班說他燒溫室的這番告白，看起來像是拿鍾秀無意中說出來的素材，專門為鍾秀編造而成的。

《燃燒烈愛》很辛辣諷刺的一點在於，鍾秀雖然想寫小說，卻要為尋找題材而孤軍奮鬥；反倒是海美和班兩個人像呼吸一樣，輕輕鬆鬆就能編織出虛構的故事，比鍾秀更勝一籌。但小說題材其實一直都在，而且就在鍾秀的眼前。在電影尾聲，鍾秀開始寫作，這時我們猜測他也許就是在寫關於那個題材的文章。只是無論是從藝術上或是從現實的角度來看，要獲得救贖都已經為時已晚了。

一個故事被編造出來，它就有了自己的生命。即使鍾秀可能不相信海美的貓存在，但他還是不斷造訪海美的家，餵那隻說不定存在的貓。另外，雖然他也可能不相信班聲稱的興趣，但他還是強迫性地到處巡視，尋找班的興趣所留下的痕跡。

故事一旦找到它的聽眾，就很有可能會深入他們的意識，留在他們的腦海裡。執著是會傳染的，就如同電影裡偶爾傳來Mowg[10]的煽情音樂中，貝斯聲所暗示的那樣，而這支持了班在自己觸法的興趣中「感受到撼動靈魂深處的低鳴」這一主張。換言之，《燃燒烈愛》是關於傳播（transmission）的故事。鍾秀家的農場位於南北韓邊界附近，距離傳送宣導廣播的北韓通訊局很近。當鍾秀在海美位於首爾的套房裡一個人自慰時，他望著南山塔。雖然南山塔在這裡有部分象徵著男性的陰莖，但它也引喻了塔傳遞訊息的功能。

10.　韓國著名貝斯手、作曲家，亦是本片的電影配樂。

班是鍾秀虛構出來的人物嗎？

海美是一個主動創造自己的人：她為自己營造出一種氛圍，即，一個完整的人格。她將自己的形象塑造成一個迷人、充滿性自信的魅力女子。在一場用長鏡頭拍攝的戲，海美在暮色中光著上身跳舞，向愛慕自己的兩個男人散發性感魅力——在此過程中，鍾秀對毫不猶豫就在男人面前脫掉衣服的她說出狠話，暴露出對女性的厭惡。

如果海美可以創造出自己，那麼就不難想像班也可能是她創造出來的人物。（儘管李滄東比村上春樹更像一個寫實主義者。）若我們不將電影解讀成嚴格的寫實主義敘事，我們也可以將班解釋為是海美用其幻象師的意志所捏造出的幻想人物，如同海美憑藉啞劇賦予想像中的橘子實在性一樣。

或者我們稍微換個方向思考，如果創造班這個虛構人物的人是鍾秀？若班是鍾秀創作衝動下的產物呢？隨著故事不斷發展，鍾秀展開了想像的翅膀，對班產生各種猜測和偏執的想像。一直以來，小說和電影中經常出現分身，他們看似真實，但其實是公然或默默飽受精神折磨之人的想像力或性慾之產物。舉例來說，恰克‧帕拉尼克（Chuck Palahniuk）的小說、《鬥陣俱樂部》（Fight Club）的主角泰勒‧德爾登（在大衛‧芬奇於1999年執導的電影中，由布萊德‧

彼特所飾演。）被描繪成一個道德敗壞又叛逆的男人，但到了電影後半段才揭露出泰勒其實是想像中的人物，也就是主角自己創造出來的一個既性感又理想的分身。

我們還可以從班的身上聯想到另一個人物，那就是布列特·伊斯頓·艾利斯（Bret Easton Ellis）的小說，《美國殺人魔》（*American Psycho*）中的主角——連續殺人犯派翠克·貝曼。貝曼詳細描述自己奢華的生活，但背後卻藏有瘋狂的殺人行動。不過想到他的殺人行為本身純粹是幻想，且可能是為了賦予自身神話般的形象而創造出的產物，對鍾秀而言，他的確會開始覺得班看起來像貝曼。

夢想成為作家的鍾秀可能沒有看過艾利斯的書，但從他在班的高級公寓四周到處查找、追查來看，他應該看過不少驚悚電影或書籍，足以編出有趣的謀殺故事了。儘管鍾秀可能尚未有能力構思自己獨創的故事，但作為一個想像力豐富的讀者，他相當有創意——他就像偵探一樣，善於從發現的線索中編造故事。因此鍾秀以班浴室抽屜裡的女性手環為據，懷疑他很可能是殺害女性的連續殺人犯，而他或許也殺了海美。（當然，班也可能只是位喜歡蒐集戰利品的花花公子。）

在緊閉之門背後
共存的兩個層面的世界

在電影結尾，我們看到鍾秀打字，他看起來像是終於開始寫他想寫的小說，而所有在這之後的故事，也許只是他小說的一部分。撇開是真是假這件事不談，鍾秀在最後豁出去的舉動，將幻想的元素拉入現實世界冰冷的空氣中。電影從頭到尾，鍾秀始終都在逃離自己所處的黑暗現實，而當他最終試圖逃進想像世界之際，我們方才察覺，鍾秀和李滄東其他電影中的主角有著共同點：比如《密陽》的信愛雖然改信基督，但反而承受不住自己的悲傷；又比如《生命之詩》的美子潛心美好事物的理想，卻不能正視自己的處境；再比如《青魚》的莫東追求夢想的桃源，卻迷失在一部黑幫電影中，無法全身而退。

鍾秀想擺脫貧窮，擺脫從他父親那裡繼承的憤怒遺產，以及自己懦弱的自尊心等，因此他為班亮麗、輕鬆的生活所著迷。與班的生活相反，鍾秀生活在泥土、物質性和匱乏之中──如他飼養家中最後一頭小牛的牛舍極度泥濘骯髒，而他自己想要燒掉的溫室是如此破爛不堪。由於班的興趣的性質直接影響著鍾秀，因此溫室是電影的關鍵形象。

村上小說裡的主角是位作家，對他來說，燒掉柴房不過只是一個想法或一種極具吸引力的自負。但在李滄東

的電影中，班所坦承的破壞行為是對鍾秀的直接攻擊，也就是說，這表達了有錢的都市人對勞動者價值和需求不屑一顧。班的態度之所以會對鍾秀產生深遠的影響，理由就在於雖然他的態度是屬於心理上的，但也包含了政治層面。這也是為什麼在鍾秀努力寫小說時，班不費吹灰之力就編出虛構的故事，會讓鍾秀感到如此痛苦。

《燃燒烈愛》被廣泛解釋為一部描寫韓國富者與貧者之間階級差異的電影，而這種觀點闡明，《燃燒烈愛》不是單純的拼圖類敘事，只講述關於偏執的想像力及藝術創作的無常和挫折，而是扎根於更實際且更政治性的現實。

然而在李的電影中，虛構和經濟現實這兩個層面無法輕易地分開檢視。正如Irene Hsu和Soo Ji Lee所述：「《燃燒烈愛》的悲劇，在於想像這個奢侈只優先保留給富有的男性。」[11] 不過，除了更具體的解釋之外，《燃燒烈愛》是一部有著謎樣般的面貌、深奧卻充滿魅力的電影，無法只看一次就理解。電影的第一個畫面是一扇緊閉的門，這絕非偶然。

11. 該評論刊載於《大西洋》月刊：〈《燃燒烈愛》如何捕捉韓國極其嚴重的不平等所造成的損失〉(Irene Hsu and Soo Ji Lee, "How Burning Captures the Toll of Extreme Inequality in South Korea", The Atlantic, November 15, 2018.)

電影從不停止質問

那些電影 × 現場劇照

영화는질문을멈추지않는다

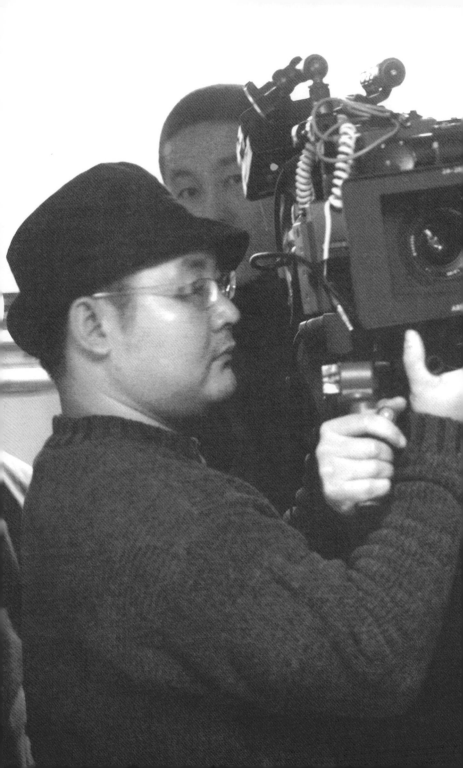

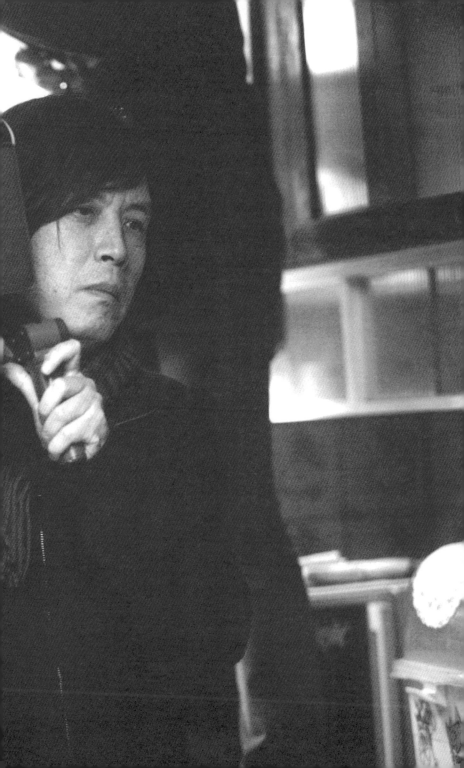

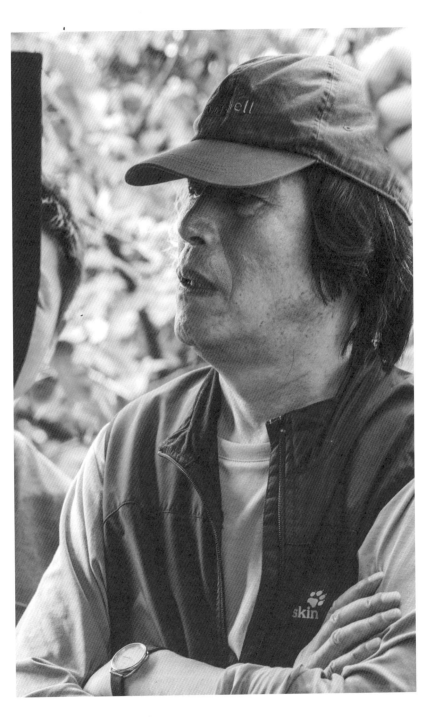

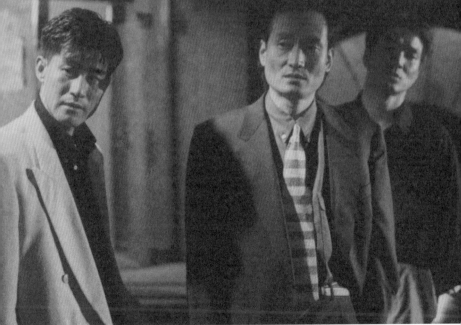

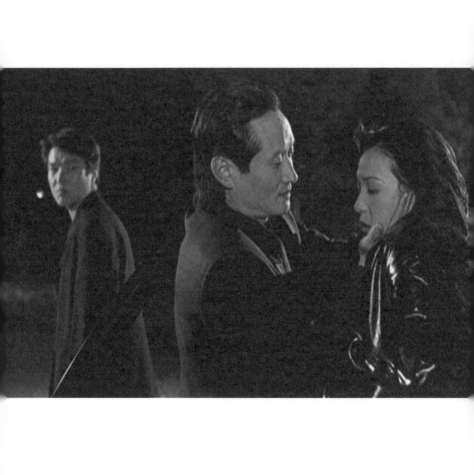

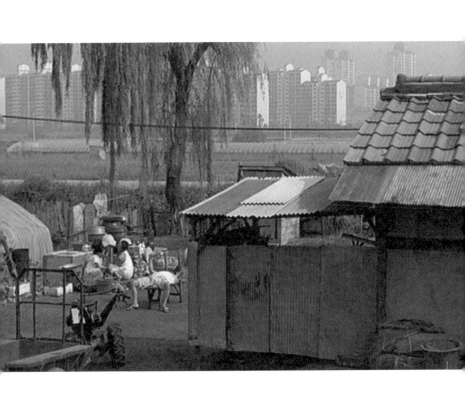

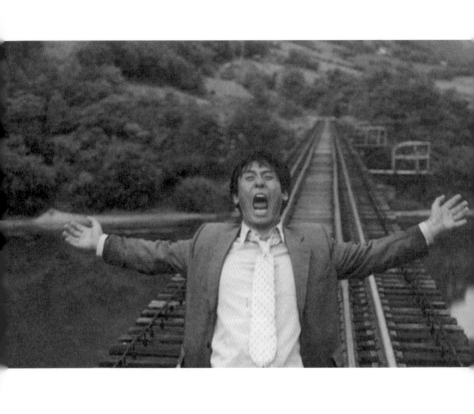

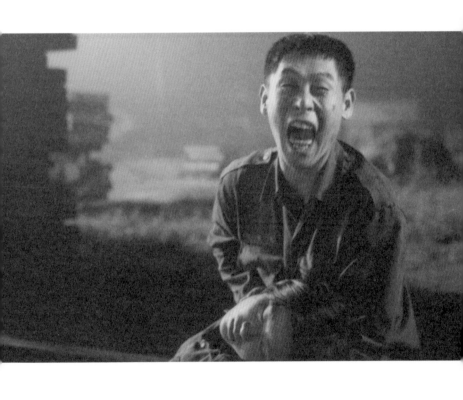

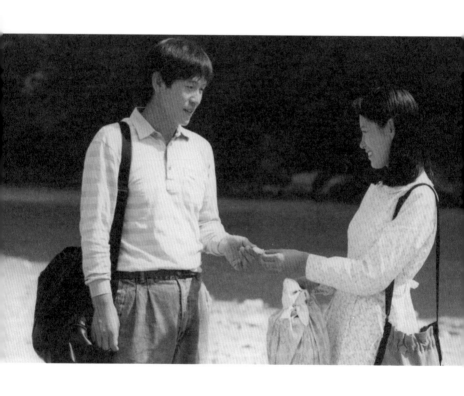

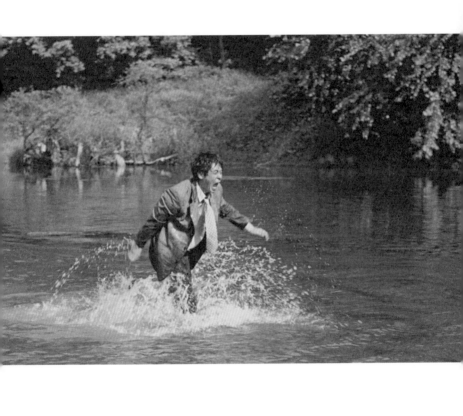

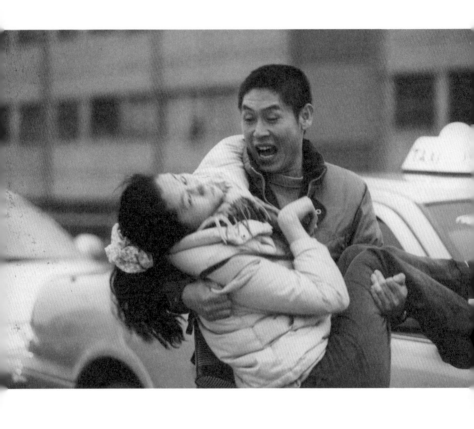

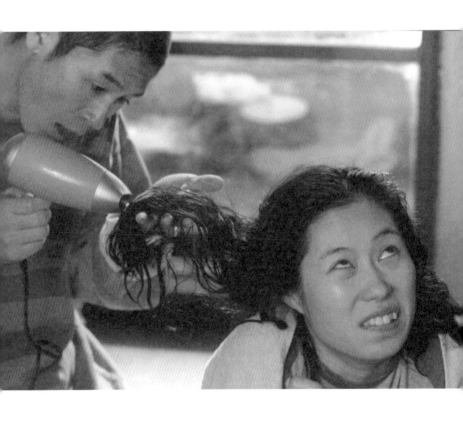

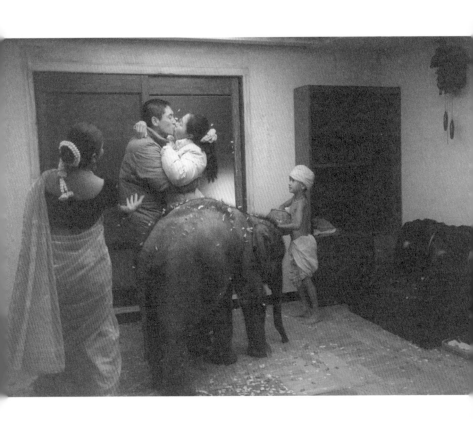

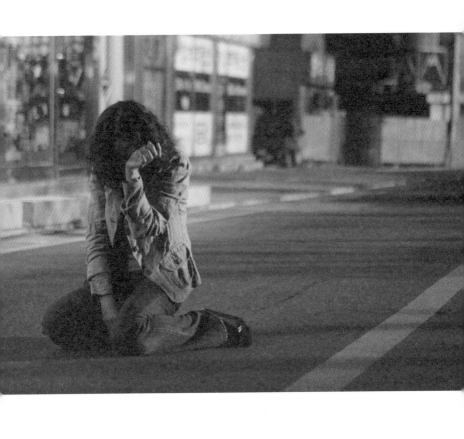

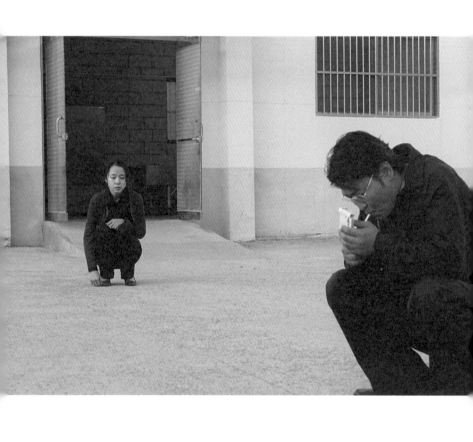

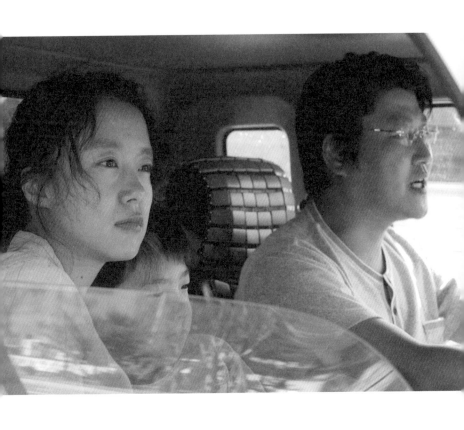

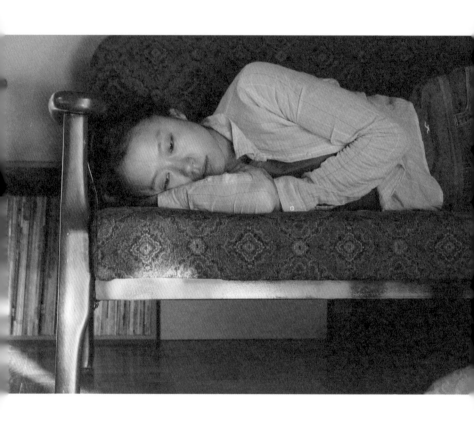

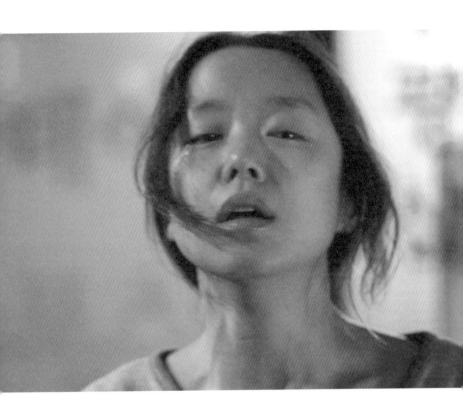

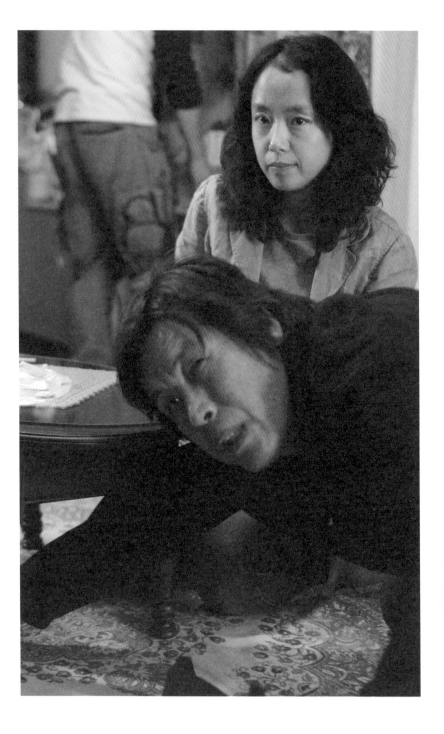

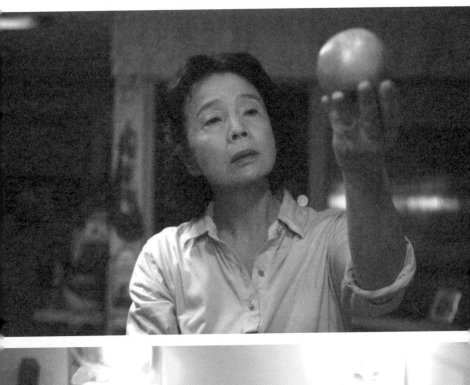

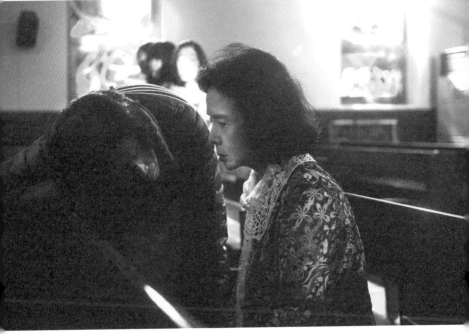

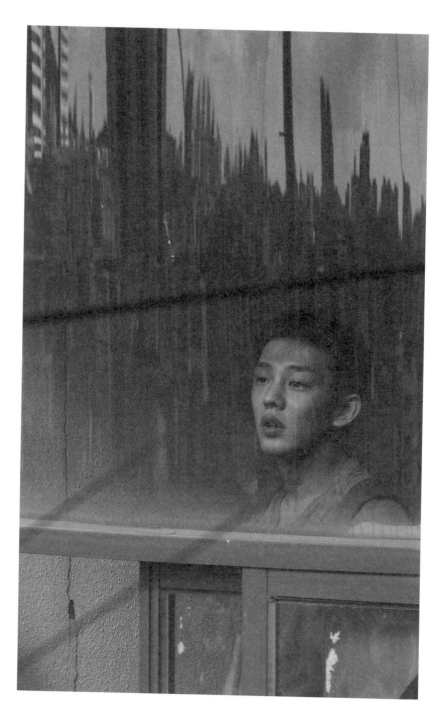

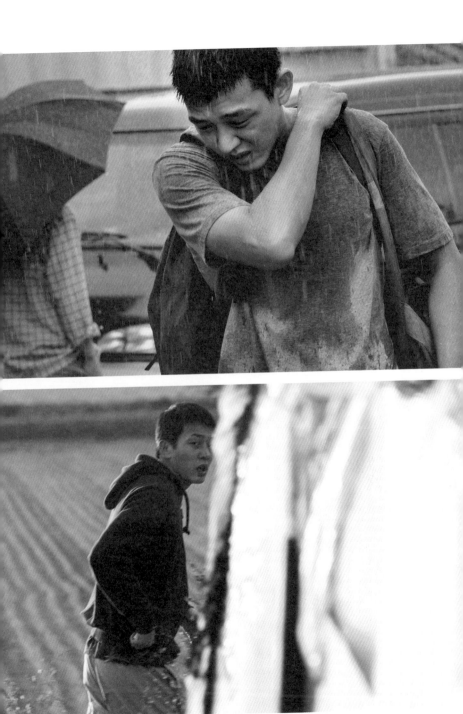

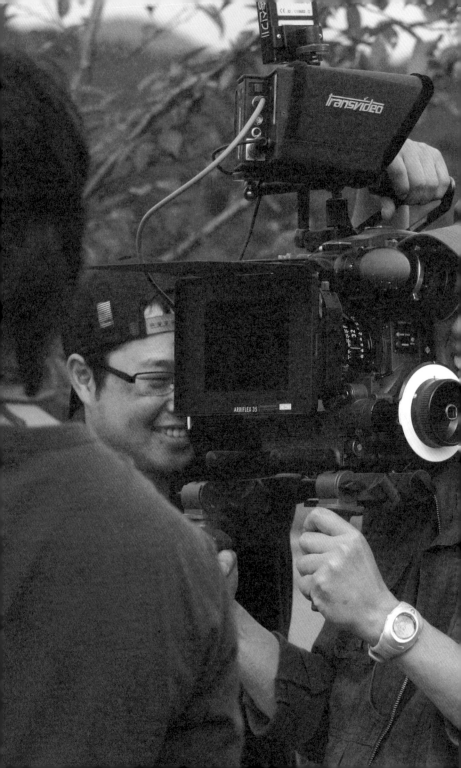

電影從不停止質問

作者論

영화는질문을멈추지않는다

李滄東電影中所呈現之
現代電影的論點

現實是針對，而非再現

金泳辰　(김영진)

韓國明知大學藝術學系教授。在韓國中央大學取得電影理論碩士和博士學位，自一九九二年起展開電影評論生涯。曾是韓國電影雜誌《Cine21》記者及電影週刊《Film2.0》編輯委員，並在全州國際電影節擔任過首席策展人。他曾於二〇二〇年執導短篇電影《昨晚的客人》(어젯밤의 손님)，並於二〇二一年至二〇二二年任韓國電影振興委員會委員長。著有《順從和顛覆》(순응과 전복，2019)、《影評人賣血記》(평론가 매혈기，2007)、《記憶》(리멤버，2019)(合著)、《下女的誘惑檔案書》(아가씨 아카입，2017)(合著)等書。

（《單車失竊記》）是一部罕見的藝術作品，它似乎既沒有磨平尖銳的邊角，也沒有喪失大多數電影失去的混亂感及世事的意外，就從人類經驗的混沌中湧現出來。
——寶琳・凱爾（Pauline Kael），美國影評人。

　　寶琳・凱爾對新寫實主義代表作品的表述「一部罕見的藝術作品，彷彿從人類經驗的混沌中湧現出來」鏗鏘有力，是現代電影的另一個定義。李滄東的作品也同樣位於現代性電影族譜的歷史之中，一幕幕都是打撈出人類經驗的混沌場景。

　　李滄東的電影在外表上會假裝結構規矩，令看他電影的觀眾陷入混亂。小說家出身的他，會先以愛情劇結構制定框構後，藉由翻轉和扭曲，在那些架構的接縫製造空隙，或乾脆摧毀該架構的基礎。從《青魚》到《燃燒烈

愛》，他的作品是創作意志下的產物。儘管他接受了電影的商業制度，不得已地將人物的人生硬是湊進故事裡，但他依然先是委婉，後大膽地試圖把故事融入人生，使作品蘊含世事的意外與混亂感。

　　一些電影為了誘惑觀眾，在創作上遵循有開端、過程和結尾的戲劇法則，這些電影根據不成文的協議展開故事，使角色被規定或受限於電影的情節。然而李滄東的電影則是對此的反面論述（antithese），他始終用下面這個態度面對電影：

　　「電影媒介將一個人的人生單純化，並慣於使用在因果關係中解釋一切的傳統手法。我認為這一點對當今製作的電影，以及對已經養成的電影閱讀是非常危險的事。其實電影媒介應該要讓觀眾思考人生，讓觀眾接受隱藏在人生中的本質，但它卻反而拂去這一切，把人生給單純化、圖表化了。這是在扭曲人生本身。我認為這應該是電影這個媒介存在的錯誤傳統手法。」[12]

　　他的電影，便是企圖涵蓋無法用故事規則反映的人生。

12.　該內容摘自二〇〇二年《綠洲》上映當時李滄東與筆者的對談。

電影中另一個
無法親眼看到的世界入口

《燃燒烈愛》上映當時，觀眾們抱怨電影裡該發生的事情沒有發生。這是因為觀眾已經受到具有起承轉合的故事調教，習慣讓電影告訴他們該看什麼地方，以及要感受到什麼情感。但在這部電影中，敘事就像是偏離標靶的箭矢。夢想成為小說家的主人公李鍾秀，正為該創作什麼故事而苦惱，之後他受到好久不見的同學申海美，以及海美男朋友班的影響。在鍾秀和海美第一次見面那天，海美一邊表演吃橘子的啞劇給鍾秀看，一邊告訴他：「不要去想這裡有橘子，而是要忘掉這裡沒有橘子」。

班是一位富有的年輕人，看起來衣食無缺，他向鍾秀坦白自己一個不為人知的興趣——以執行自然道德的名義燒毀溫室，並向鍾秀炫耀自己覺得生命毫無意義且煩膩。海美憑空消失，而鍾秀懷疑海美的失蹤說不定和班有關，雖然這件事給本片添加了懸疑驚悚的氣氛，但不同於觀眾的期待，這個謎到電影最後都沒有被解開。

電影將海美為何消失、是不是班殺害了海美這類懷疑放到一邊，讓觀眾質疑可見之物與不可見之物之間的關聯。海美說：「不要去想這裡有橘子，而是要忘掉這裡沒有橘子」，這番話就像磁鐵一樣，將可見與不可見拉近。

鍾秀造訪海美家時，海美說家裡養貓，但貓卻沒有出現在他們面前。鍾秀開玩笑似地問「不會要我來餵食妳想像中的貓吧」時，海美正言厲色地說：「你覺得我叫你大老遠過來，是為了要你餵我想像中的貓？」

鍾秀最終還是沒有在海美家看到那隻叫「鍋爐」的貓（但之後在班的家中看到一隻推測為是鍋爐的貓）。海美憶起自己小時候曾經掉進水井裡，說是鍾秀救了她，可是鍾秀不管怎麼找——他親自去故鄉村裡尋找，還詢問了鄰居，都沒有物理性的證據可以證明村裡真的有過水井。就連鍾秀去找海美的家人時，她們也否認這件事，還表示海美是說謊精，根本就沒有水井這種東西。不過鍾秀的母親有不同的說法。鍾秀在多年前離家的母親打電話回家約了鍾秀見面，她告訴鍾秀，村裡確實有過水井。

當鍾秀要在看見的東西和看不見的東西之間做出判斷時，應該被提出來作為證據，以證明實際存在的畫面總是很模糊。班說他燒毀了的溫室也是如此。在班坦白自己的興趣是燒溫室，並宣稱自己也會在鍾秀居住的村裡燒掉下一個溫室之後，鍾秀就翻遍了村莊，到處尋找那個被燒毀的溫室，但他不管在哪裡都沒有發現痕跡。之後鍾秀見到班的時候，班很肯定地表示自己已經燒掉了溫室，不過鍾秀看不到那個物理性證據。

該片不在解謎的框架中留下未決的謎題，而是提供

一個練習感同身受的經驗。鍾秀和海美兩位主角被孤立於外，過著幽閉生活。畫面反映出兩人的孤立，以及兩人孤立之間的相似性。在海美那間看得見南山的租屋處，陽光一天中就只會照射進來一次；鍾秀在坡州的老家經常可以聽到北韓對南韓的廣播，由於父母都不在，屋裡一片狼藉，整個屋子黑漆漆的，呈現一種被棄置的狀態。鍾秀在這個家裡接到好幾次來電者身分不明的電話，而這個電話的發話者似乎將會為完全被遺棄在世界之外的鍾秀帶來（關於海美的失蹤或和她的重逢）某個希望，但即使接到了一次母親的來電，電影到最後還是沒有揭露未知來電者的身分，讓本片更加撲朔迷離。

電影在敘事上的發展雖然看似常常忘卻海美的存在，但她以一種不在場的存在效果，讓觀眾透過鍾秀經常想起她。鍾秀在海美消失不見的海美房間裡自慰，忘記她不在的事實；還想像海美在他旁邊，陷入做愛的幻想中。鍾秀與海美的母親和姐姐見面時，當她們指責海美是說謊精，否認海美的話，說根本沒有她所說的水井，鍾秀對她們這樣說道：

「海美說在她七歲的時候，她在水井裡面哭了好幾個小時，邊哭邊盯著水井上頭，希望有人能救她⋯⋯但卻只看見⋯⋯藍藍、圓圓的天空。我揣摩了當時海美的心情。」

海美小時候被困在水井裡的回憶，與年輕、孤單、

軟弱地暴露在世界上的鍾秀產生共鳴，雖然不知道他是否愛海美，但他在海美的狀態中強烈地代入了自己的感情。

海美消失之後，鍾秀開始執著於她的存在，這是一種強迫，也是一種從她身上喚醒自己早已被丟棄的事實。同時，鍾秀對於班所提的燒毀溫室也有類似程度的執著，他會在天色昏暗時，在村裡到處走動，勘查溫室。這對應了鍾秀為找出海美的下落而整天跟著班的一系列追逐場面，在畫面留下與勘查鍾秀感情的地圖同樣的效果。

在鍾秀跟蹤班的時候，觀眾透過班一家人在高級餐廳裡用餐，而另一頭的畫廊展示著龍山慘案[13]相關畫作的場面，目睹社會經濟兩極化標誌並存的荒謬。另一方面，當班和鍾秀的車輪流穿越郊外荒涼的景色時，也可以看到他們內心的空虛被轉化為風景。

更重要的是，攝影機給我們看到勘查溫室的鍾秀，暗示在這個什麼事都沒有發生，且未來也不會發生的情況下，正在燃燒的東西是鍾秀內心的自我。班想要燒掉厭煩的渴望變成鍾秀想要燒掉憤怒的欲望。被造物主附身的班說縱火不過是一場像洪水一樣的自然災害，他只是遵循自

13. 二〇〇九年發生於首爾龍山區的一場火災，該事件造成六人死亡。其中五人是在待拆除的建築物裡示威的被迫遷移居民，另一人為奉令驅趕示威者的警察。

然的平衡法則，燒掉沒用的東西。班的這番強詞奪理並沒有實際演變成燒溫室的行為，而是轉化為鍾秀那股說不上來的憤怒〔殺害行為〕。

　　如此，這些被安排在敘事性企劃破局之處的強烈印象，屬於李滄東電影具有的現代性風貌的記號。「不正常的」敘事習慣違背神話和浪漫結構，脫離建立於該結構、以起承轉合展開的齒輪，將至今仍難以揣摩的人物和現實謎團以徵兆的狀態捕捉。在鍾秀殺死班的那場戲中，兩人的動作不是殺人與被殺那種形式上的行動，而是出現奇妙的身體動作，彷彿等待了很久，又彷彿在迎接一個如命運般悲壯的決定的瞬間。在電影結尾，兩人令人費解的戲劇性行動讓觀眾感覺自己像是被帶到另一個未知世界的入口坐著，而不是得到一個釋放情緒的機會。

看得越深，
痛苦和罪惡感就越重

在李滄東的電影，「觀看」的意義不被還原為單個東西，也不侷限在連續性、因果性的確證之中。而由此衍生出來的問題，在《燃燒烈愛》之前的電影裡也曾經以不同形態出現過。比方說，《生命之詩》的主人公美子在看待事物上比其他人還要更敏感，電影透過她真實地展示「觀看」的深淵，給觀眾帶來衝擊。

電影從一開始就介紹美子很專注於自己所見。在電影開頭，美子在醫院裡等待叫號時，很認真地看著電視中播報巴基斯坦慘狀的新聞。她和坐在旁邊的女人一對到視線便露出微笑，但女人卻面無表情地把視線轉開；美子看完病從醫院出來，她慌忙地看著某個中年婦女因失去女兒而哀號的樣子，這時攝影機在採錄群眾反應的同時，也在美子和中年女子之間連接了一條看不見的繩子。

美子對任何事都抱有好奇心，並仔細觀察，縱使那是別人不屑一顧的小事。她的這個習慣，在她去文化中心上寫詩課後得到強化。詩文課講師強調：「要寫詩就要認真去看，我們生活中最重要的就是『看』。」從那時起，美子開始靜觀周遭的事物。當攝影機展示美子家內部時，出現幾個插入鏡頭——種著三色堇的小盆栽、洗水槽內的

碗盤、貼在冰箱上的照片和寫有備忘錄的便利貼。將來，
這些東西都會透過美子的眼睛來觀察。美子一手拿著水果
刀，認真地看著蘋果，接著一邊說「蘋果果然要用吃的，
不是用看的」，一邊把蘋果吃掉。蘋果不是靜觀的對象，
而是被吃掉的東西；美子不是詩人，而是一個在現實世界
中生活的人。

　　然而美子在那之後也不斷訓練自己觀察事物。當美
子一動也不動地看著屋前的大樹樹葉隨風搖曳的模樣時，
一位鄰居奶奶從她旁邊經過，似乎對此感到很是好奇，問
她「為什麼要看樹？」。雖然詩文課的老師鼓勵學生：「寫
詩就是找尋美的事物，各位的心裡都有詩，你們要解放
它，賦予禁錮在心裡的詩一雙翅膀，讓它自由翱翔。」但
美子還是很難得到寫詩的靈感。儘管老師說「詩要在周遭
尋找」，但美子在自己生活周遭發現和經歷的不是詩，而
是親人犯下的罪行，一個心如刀割的後果。

　　美子按照老師的話，仔細觀察周遭的一切，想從那
裡感受並找出美好的事物，但她看到的是痛苦。原本想看
見美，卻發現了苦痛。美子在孫子學校的實驗室探頭探腦
一番後，在操場上隨手寫下了不像詩的詩，這時的靈感與
她在得知孫子的罪行後，一直看著同一個空間後所感受到
的範圍截然不同。美子從小學時期開始就錯抱著想當詩人
的夢想，雖然在她晚年終於得到了實現的機會，但為了寫

175

詩，她越是去深入觀看、越是去感受，她所得到的就會是痛苦，而非生命之美。

美子參加的愛詩者詩歌朗誦會上，人們發表的自創詩不是與自憐的鬥爭就是牢騷：「所謂寫詩，就是思念在寒冬臘月的凌晨用關節腫脹的手淘米的母親；所謂寫詩，就是在深夜獨自醒來時的哭泣。」、「去年夏天開在指甲上的鳳仙花凋零，你的背後依舊傳來寒蟬的鳴叫聲，我也扇動著翅膀隨你高歌。」

他們在客體當中看到自己，若美子不想停留在那個程度，像他們那樣把客體拉向自己，那麼美子就必須自己朝客體過去。但美子做不到。再加上隨著她被診斷出罹患老年癡呆症初期，她與罪惡感鑲嵌的自我憐憫變得更加嚴重。

美子在從醫院回來的巴士上也寫下「時間流逝，花亦凋零」這種句子。之後，像是感覺到自己的衰弱般，望著窗外的風景。在這種情況下，風景通常會如實反映出望著它的人物心象，但那個風景卻逐漸粗暴地攻擊美子：當美子踱步到橋上，來到洗禮名為聖雅妮的女孩死去的江邊時，恰巧吹來一陣風，把她戴的帽子吹走；之後一場突如其來的大雨，馬上就把她的記事本給淋溼。美子本想寫詩，但客體和風景卻蠻橫地闖進來攻擊她。

當天，美子向江會長提供性服務。這個好色的老男

人覷覦她的身體，但她之前並不同意。兩個皮膚下垂、身體虛弱的老人之間的性行為是一場淒然的掙扎。對美子而言，這個殘酷的性關係與其說是性愛，不如說看起來像在執行某種儀式。這場殘酷、像儀式般舉行的性行為，讓觀眾推測這應該是反映美子代替贖罪的意識，來彌補自己無法用詩這項藝術來抵償女孩的死亡。同時還留下了一個問題，那就是，縱使留下來的人忘記少女的死，或對這件事漠不關心，死亡的陰影難道不殘酷嗎？

電影讓人在「看見之物」和
「可見之物」的縫隙中自我質疑

　　作為一個觀看客體的人，美子無法輕易坐上安穩又掌有權力的寶座，也就是詩人想待在那裡品味和崇拜美好事物的位置，哪怕只是暫時陶醉在那裡，也會馬上掉下來。在美子去見過世少女的母親那天，她穿得漂漂亮亮，走在寧靜的鄉村小路，然後寫了一句類似詩的句子。句子雖富有技巧，但卻流露著自憐。沉醉在自創詩的美子即使見到了少女的母親、跟她說話，卻也像是在解釋自己剛才所寫下的詩的內容。在回去的路上，美子才驚覺自己做了奇怪之舉，完全忘了此次來見少女母親的目的。她作為一個觀察然後賦予意義者的自尊跌落谷底，想到自己的詩其實很虛偽，她倍感羞辱。

　　美子雖然具有作為觀者的自我意識，但當她自覺自己其實位於被視者的位置，她承受不了隨之而來的恥辱。這下「看」不是意指走向美，而是意味著必須忍受自己處於道德立場模糊的真空狀態。當美子從住家往下俯視，看孫子在家門前空地教社區裡的孩子們搖呼拉圈時，這種道德感的模糊性也進一步在她的臉上放大。

　　「看見之物」和「可見之物」不斷推遲一名老年人想寫詩的晚年夢想這個敘事目標，還創造出一種情況，即道德和

倫理並非從觀者優越的地位中所獲得。對於這個牽連到自己孫子的事件，美子雖然一開始想帶著內疚、憐憫和同感來理解，但後來她領悟，若要達到同感的高度，就必須承擔墜落的風險。美子籌不出慰問金給少女的母親，於是去不動產辦公室找家長代表。她在那裡，遠遠地接到少女母親投來的視線。少女的母親在辦公室窗戶的另一邊默默地看著美子，使她無地自容，而美子這才意識到關於看與被看的嚴重性。

　　正如在這一幕所見，攝影機試圖介入電影的敘事，妨礙電影以詩為媒介來追求美和倫理的過程。美子看的東西經常和觀眾看的東西重疊。觀者、優越的人、做出道德評價的人，這三種人的地位不安地搖動，轉換成被看者及被評價者的位置。電影不僅考驗美子，也考驗著觀眾所處的優越地位，讓觀眾自我質疑。

　　《生命之詩》的後半段，原本從美子的視角後方慎重地探索美和道德位置變化的攝影機，最後站上一個在敘事外圍掌管一切的位置。在美子和孫子宗煜打羽毛球那場戲，羽毛球卡在樹上，攝影機從高處向下俯瞰，這是本片唯一一個給人審判者感覺的鏡頭。接著刑警們叫孫子過去，然後帶他一起離開，美子先前在愛詩者同好會的同事朴尚泰刑警則代替她的孫子拿起球拍，美子和朴尚泰繼續打羽毛球。由於美子的舉報，孫子被警察抓走，這場戲的

悲慘氣氛把審判、定罪和遺忘等層層疊加在日常生活風景上。打羽毛球的人是請求審判者和代理審判者，他們彼此心照不宣，以堅定的沉默忍受充滿負罪感的這一刻。

更進一步地，在下一場戲中，當美子所寫的詩《聖雅妮之歌》被朗誦時，因對他人的痛苦深有同感而寫下的那些言語，依次由寫詩課的老師、美子，然後轉換為死去少女的聲音。與此同時，我們看到美子的日常空間被排成一列。她不在的這些風景，以不同於小津安二郎電影中的情感向我們靠近。當某人的缺席以日常的風景來表達時，會給人辛酸凄楚的感覺，但在這裡，缺席的人是複數，而非單數。

美子是死去的少女，而死去的少女是美子。雖然她們曾經生活在同一個空間，但如今兩人同時不在。不過攝影機大膽地再次將少女帶去那個她和美子去過的橋上。當少女直視攝影機的臉被特寫時，美子個人對寫詩的渴望付諸為對道德決策的實踐，此時美子寫詩的目的不是為了靜觀客體，而是為了與之同化，而且要同化的還不是美麗的客體，而是在痛苦中流血的客體。

《生命之詩》的成就在於，電影讓一位想成為詩人的老奶奶希望破滅，挫敗敘事性目標，同時，攝影機鳥瞰無法成為詩人的現實脈絡，追求謹慎但猛烈的運動感。根據類型慣例，人物會在充分經歷苦難後到達目的地，以作

為相對應的補償，但李滄東的電影裡並不給予這項補償。人在面對某種現實時會對自己靈魂的變化有敏感的反應靈敏，同時也會重新定義生命的面貌。這種高度的道德運動不僅出現在《生命之詩》當中，在《密陽》裡也能找到。

主角信愛失去了丈夫，原本打算在丈夫的故鄉和兒子一起展開全新的生活，但後來兒子被誘拐、慘遭撕票。喪失愛子的她之後歸信於宗教。她本想原諒加害人，但加害人卻表示自己寄託於宗教，罪行已得到了寬恕。信愛聽到這番話後，與神展開極端的鬥爭。她這場敢與神作對的冒險，一開始看似是因為沒有指望而失去理智後發展出的執念，但不一會兒，在經過激烈的混亂後，她走到了通往內心平靜的某個道路。

這部電影令人印象深刻的是道德運動過程是成對展開的：一個是直接透過主角信愛極端地展開，而另一個是間接透過站在她身旁的男子宗燦，暗示性地展開。若信愛展現的，是一個人站在未知命運前，對自己的無能為力咬緊牙關苦撐的虛心；那麼單戀信愛的宗燦所展現的，就是人類高昂的時刻——即使他看似什麼都不懂、整天嘻嘻哈哈，卻仍無意識地把痛苦內化。這種形成自我主動性的內在變化以其修正、解構、再形成的活力，向我們傳達驚人的振動。信愛和宗燦在不知不覺中迎來人生中最美好的時刻，在這個情況下，他們不得不重新定義自己的生活方

式，而不是依照某種垂直規範來塑造自己。

不斷被拉近
生命當中的故事

　　延續在本文開頭所引用的寶琳‧凱爾對《單車失竊記》的定義，安德烈‧巴贊（André Bazin）稱這部電影是現代電影的起點、新寫實主義的代表作，是追求「敘事技巧、畫面構圖、演員表演和導演消失的傾向」。換言之，就是將其定義為一部「沒有風格的風格」的電影。巴贊表示，寫實再也不是被再現或被再製的東西，而是「針對的東西」。

　　「《單車失竊記》不依賴戲劇的數學性元素。行為並不以一個本質先行存在，它會在編故事之前的狀態下流露出來，這就是現實的整體。（……）這裡沒有演員、沒有故事，也沒有導演。」

　　新寫實主義之所以具有革命性，原因就在於它是電影歷史中首次對寫實採取認同態度，承認寫實實際存在，且並不從屬於故事，無法對其進行加減。之後，現代電影的命題將新寫實主義的可能性進行修改、擴張，以各式各樣的形式出現。

　　儘管李滄東的電影似乎讓我們感覺和看似對人生下

定論的電影有相似的包裝，但他的作品實際上卻提出了一個又一個無法判定真偽的問題碎片。他的電影描寫人類在面臨人生選擇的十字路口時無所適從的困境，卻不提出解決方法。與此同時，反而更積極地展現出他電影的模糊，以試圖將觀眾從超然的層面拉進內在的層面。在早期的作品《青魚》、《薄荷糖》、《綠洲》中，他先是建立堅固的愛情劇結構，再將之進行部分顛覆，或是打造外部結構，將其包覆在裡面等，以這些方式，不斷地嘗試讓畫面發揮作用，介入敘事、反映現實。

李滄東的出道作品《青魚》，是他所有電影當中最遵循類型慣例的作品。該片在黑色電影的形式邊緣，述說新都市一山和老城區永登浦的韓國城市發展歷史，以及一群順應這個發展的小人物故事。雖然他將莫東夢想還原家庭的欲望作為敘事目標，但應該支撐這個目標的畫面卻顯示他的欲望接近於幻想。

電影若是要呈現「一個經受著考驗，但依然尋找幸福的家庭」這種慣例式結構，莫東的家人也未免因彼此之間為欲望和立場太不相同而四散五裂。通常這種家庭的象徵中心應該是母親，但電影裡的一個場面，卻毫無保留地顯示就連這件事也不過只是幻想。莫東退伍後回到家，和母親一起看電視時，雖然莫東向母親搭話，但母親卻像是沒有聽到一樣，只是看著電視發笑。而在接下來的場面中，

母親和莫東也沒有對話。雖然對莫東而言，母親是一個絕對性的存在，但他和母親之間的溝通並不暢通，他要復原家庭是不可能的。

《薄荷糖》的結構是將因果論鏈的敘事給顛倒過來，而在《綠洲》，則是以現實和幻想倒錯的關係改變了愛情劇的形式。李滄東透過這種熟悉的愛情劇方式引導觀眾入戲，然後向觀眾反問入戲的過程本身，將自我反映性複雜的迴路悄悄地藏入電影。《薄荷糖》裡，倒著走的火車影像當屬展現李這一種策略最為代表性的例子。一開始，觀眾其實無法從這個每次要換到下一章就用來作為場面轉換、區分的畫面，仔細認出火車正在逆行。然而隨著這些影像不斷重複，觀眾首先會接受這是一個反映電影敘事結構的轉換設定，代表時間正在倒流，同時，也會讓觀眾注意到電影媒介在抵抗故事的不可逆性上可見的設定效果。

在這種情況下，李滄東漸漸追求「敘事技巧、畫面構圖、演員表演和導演消失的傾向」，並挑戰了「沒有風格的風格」。雖然他拒絕用理論定義自己的電影色彩，但他在拍攝《綠洲》時告訴工作人員和演員的原則──「這部電影的品質不會拍得太好」，從演員表演、攝影機的位置到連戲的方式，在在表現出他全面拒絕傳統模式的個人意志。

在拍攝《密陽》時，他也曾經想用「普通」一詞來定義電影的風格和主題。不過李既沒有留下任何痕跡，讓大家看到

他刻意違反、使觀眾自然沉浸在電影幻覺中那些訂定的影像連結規則，卻還是到達獨特的目的。透過這種方式，不僅讓一些特定鏡頭融入整體故事走向，同時創造出閃耀獨特光芒的時刻。

《綠洲》中最高潮的場面是最後兩顆鏡頭。在男女主角宗道和恭洙隔著公寓窗戶分手的畫面中，攝影機的角度反映著絕不添加任何戲劇性修飾的強烈意志。前科犯宗道和身障人士恭洙的愛情不為世界所理解，因涉嫌性侵恭洙而被關進警局拘留所的宗道為了遵守與恭洙的約定，從拘留所逃了出來。宗道為了砍掉恭洙家前面的樹枝，讓樹枝不再在恭洙房間裡投下陰森森的影子，他爬到樹上。而在此之前，宗道曾經和恭洙約好，會表演一個消除影子的魔術給她看。雖然來抓宗道的警察對他的這個行為感到莫名其妙，但只有恭洙知道他的內心。

儘管內含戲劇性結構的關鍵情境能激發眾人情感共鳴，但在這一場戲，卻沒有打算藉攝影機的運動將他們內心之間一來一往的能量傳給觀眾，或是透過兩人眼神細膩的相交，捕捉他們心中來往的愛情。導演選擇不用鏡頭渲染他們的愛情，堅決地保持距離，讓他們儘管不為世人所接受，也能抬頭挺胸、保有自己。

在《密陽》的後半段場面中，也能看到一項令人印象深刻的嘗試。信愛，像是要上帝看一樣，多次做出侮辱上

帝的舉動，最終她試圖自殘，在出院後去了一家鎮上的美容院剪頭髮。信愛在美容院裡得知，幫自己剪頭髮的學徒是殺害自己兒子的犯人之女，而這個女兒在之前也因為無法對信愛開口而感到愧疚，當她再次見到信愛時，她按捺不住自己湧上來的情緒，激動到哽咽。對父親的罪懷有贖罪感的女孩，以及信愛看著少女時錯綜複雜的感情，讓觀眾根據她們的關係中精心設計的發展，期待充滿戲劇性的描述。然而這場戲的編排就和《綠洲》一樣，避免將主角的感情線連接起來。她們的內心並非透過修飾情感來呈現。不同於「李滄東是小說家出身」帶來的先入為主的觀念，在李的電影中(越近期的作品)沒有文學性和詩意，連表示褒義的美都沒有。即使它們看起來像是具有文學性、具有詩意，他也只是導演實際發生的事情。

李滄東電影裡的人物是由人物本身扮演，而不是由演員飾演。演員們的表演在導演沒有設定的束縛中打破自己的界限(或被要求這麼做)，他們不是透過展現能量來刺激觀眾而是通過摧毀自己身體的痛苦後，到達與該角色同化的階段。李滄東的電影和安德烈・巴贊的理想存在相似觀點。巴贊在評論義大利電影大師羅貝托・羅塞里尼(Roberto Rossellini)的電影時寫道，新寫實電影「拒絕以政治、倫理道德、心理和社會標準來分析劇中人物及其行為」。為揭開實際的現實，他剝去非本質的東西，像是敘

事慣例、形式上的裝飾以及演技的框架等。李的電影追求
一種意義不固定，但無論用何種方式，都會從現實中迸發
出來的道路。透過這種方式，他的電影遵循現代電影的論
點，即現實是針對，而非再現。

電影從不停止質問

電影評論家
金惠利×李滄東
導演訪談

영화는질문을멈추지않는다

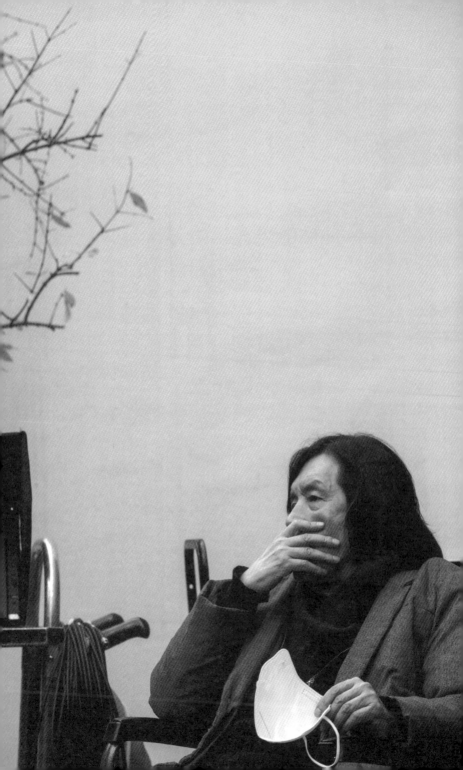

專訪

尋找祕密之光

金惠利　(김혜리)

影評人，同時是韓國電影週刊《Cine21》編輯委員。目前正經營
Podcast「金惠利的菲林俱樂部」。著述有《凝視看著我的你》
(나를 보는 당신을 바라보았다)、《畫與影》(그림과 그림자)、《停
止電影》(영화를 멈추다)、《告訴她》(그녀에게 말하다) 等。

電影從不停止質問　영화는 질문을 멈추지 않는다

　　我們不能因為事情的開始是出於偶然，就苟且鬆懈，因為我們停留在這個世界的生命亦是偶然。三十年前，李滄東導演在一個幫認識的導演和編劇互相介紹的聚會中，突然接下了為《星光島》(1993)劇本執筆的工作。此後，李滄東導演以其嚴正的態度，和堪比將一個生命推向世界的決心，拍攝了六部長片。在二〇二二年全州國際電影節舉辦的特別展上，可以透過數位修復版本，重新觀賞到在除塵後變得更清晰的導演所有作品。此消息一出，瞬間督促我們回頭檢視，看看我們對李滄東導演的電影之旅知道些什麼、不知道些什麼。究竟是何種希望使他從文學移居至電影，最終定居在此？這六篇故事在誕生成為電影之前，經歷過哪些審訊？他終日談論電影，卻從不將「愛」這個常見詞彙掛在嘴上，他為何能一方面如此冷靜，一方面又能保持發自內心的樂觀，不流於對藝術的意

義嗤之以鼻？在和導演見面之前，我告訴自己絕對不要忘記問重要的問題，然後毅然決然地前往約定場所，後來我才發現，先前的擔憂都是杞人憂天。李滄東導演的話語雖然緩慢，但從未迷失方向。

金　對於全州國際電影節提議做特別展，您是怎麼想的？

李　其實我不是很想做特別展或回顧展，因為我應該去考慮之後的事情，而且對於展示或是告訴大家我至今為止做了些什麼，我覺得很彆扭。不過全州電影節特別展這次一口氣放映所有進行4K數位修復的作品，別具意義。我自己也很難得可以在合乎標準、設備完善的戲院裡觀賞修復完成的作品，所以包含我在內，我希望拍電影的人都能夠來電影節欣賞數位修復的成果。

金　修復的工作量應該很大吧？

李　《密陽》和《生命之詩》雖然是用底片拍攝，

但當時為了做D.I.（Digital Intermediate：數位調光與處理），本來就有數位檔案了，所以這次只是把它們從2K提升到4K。《密陽》以前的作品因為時代較早，那時候連在戲院上映都是放膠捲，所以《青魚》和《綠洲》兩部是先將底片做數位掃描，再修復成原始狀態。和我一起拍攝短片《心跳聲》（Heartbeat，2022）的攝影指導朴弘烈（박홍열）以視覺總監的身分參與這次工作。而《薄荷糖》則是之前在韓國映像資料院的補助下做過修復，已經有4K數位修復版了。

金　以修復成果來說，哪一部作品最能使觀眾感受到明顯的不同？您最近的作品《燃燒烈愛》應該沒有什麼差別吧？

李　因為《燃燒烈愛》一開始就是用4K數位攝影機拍的。《密陽》和《生命之詩》只是把檔案從2K提升到4K，所以差異不大，但在《青魚》、《薄荷糖》和《綠洲》，可以看到像最開始顯影時那樣乾淨的拷貝，甚至可以說連上映當時，都很難在戲院裡看到這麼完好的正

本狀態。因為在沖底、印拷貝的過程中有可能傷到負片，而且在運送到戲院時，拷貝也可能遭到碰撞。

金　如果要您在六部長片中選出三部能夠展現導演李滄東的作品，您會選擇最近期的三部嗎？

李　我可能選不出來。不是因為它們都很好，而是因為它們全都和我有關聯，所以一個都不能少。

金　我可以理解成除了做數位修復，您完全沒有想要修改電影的欲望嗎？

李　在做數位修復時我曾經想過，這當然很誘人。比方說我可以藉後期配音改變台詞，或是可以剪掉某個地方。但這麼做有意義嗎？我覺得技術上的修復外，如果還改變電影的原型，那就有點在欺騙觀眾了，甚至是在背叛我自己。

金　不過還是有很多像終極版（Redux）這種事後
　　推出導演剪輯版的情況。

李　以國外來說，我想可能是因為導演無法握有
　　最終剪輯權，所以才需要導演版。但我的情
　　況是，即使剪輯權不是百分之百，幾乎都還
　　是照我想要的去做了。

金　有沒有哪場戲是因為當時條件不允許，只好
　　受限於現場情況調度的？

李　《青魚》的結局原本有一場是莫東（韓石圭飾）
　　死後，兩個哥哥為他報仇的戲。但是他們找
　　錯對象，不是去找裴社長（文盛瑾飾），而是跑
　　到金養吉（明桂男飾）的夜店裡去報仇。我們幾
　　個人把這場看似報仇但實則不然的行為稱為
　　「疑似報仇」，這算是我一種改變類型電影
　　的嘗試。但我在剪輯室裡直到最後一刻都在
　　苦惱到底要不要把這場戲給放進去。首先
　　是因為上映當時，片子長度給我們帶來很
　　大的壓力。如果片長超過一百二十分鐘，就
　　相當於違反發行方一天上映五場的絕對慣

例。我記得當時最後剪出來的片長好像是一百二十八分鐘，要是再放進那場復仇戲，就會超過一百三十分鐘，以最近來說，這在心理上感覺會像是過了一百五十分鐘之久，所以我就放棄了。

金　被刪掉的那場戲底片還在嗎？

李　不在了。我在國外出席各大影展時，曾經想過當初應該要把那場有爭議的戲放進去，就聯絡了剪輯師金賢(김현)，問他有沒有保留剪掉的底片。他說因為這場戲是我們倆苦惱很久之後商量出來的結果，所以保管了幾個月，但就在我聯絡他的前幾天丟掉了。

金　《青魚》轉眼間已經二十五週年了，在看過《青魚》之後，我每次去一山都會有種落寞的感覺，覺得莫東好像被埋在某個地方。

李　《青魚》這個故事是在我搬到一山之後，依照當時得到的感觸寫成的，我現在也還住在一山。去年有一部紀錄片說要拍攝關於我

的電影，我就和他們一起去參觀了當時拍攝電影的場所。莫東生活的家是在戶外搭景拍的，之後再改搭成家人經營的餐廳進行拍攝。不過現在那個地方變成一山公寓大樓社區周圍的工業園區街道了。雖然那裡的風景，是和遠處公寓大樓、中間是田地的景象相似，但又變得更亂、更蕭瑟了。

拍紀錄片時，我們還去了第一次提到《青魚》故事的咖啡廳。呂均東(여균동)導演這個人點子很多，總是有源源不絕的創意，當時他住在一山，經常約我和演員文盛瑾到地鐵白馬站前咖啡廳聽他講述他的點子。有一次在休息的時候，我半開玩笑地說：「以前住在這裡的人都去哪了呢？」接著又講到「要是一個剛退伍的年輕人從對街那個地鐵站下車，看到自己的家鄉變得面目全非，該有多慌張」、「他在火車上遇見了某個女人，然後怎樣怎樣的……」。盛瑾覺得很有意思，就叫我試試看把它寫成劇本。

金 您以編劇和副導演的身分參與《星光島》和

《美麗青年全泰壹》兩部作品之後，就像定好的順序一樣，以《青魚》正式出道，這樣說對嗎？

李　這兩部作品並不是成為導演的過程。當時朴光洙導演很想將林哲佑(임철우)作家的小說《星光島》拍成電影，因為我和作家很熟，而且那部小說的後記還是我寫的，我們三個人就約出來見面。那時候我還帶了林哲佑作家另一篇短篇作品《幻影運動會》(곡두운동회)的故事情節，提議把它融入《星光島》，用來作為村民各自的插曲。朴導演聽了便向我提議用那個情節寫劇本，而這成了改變我人生的契機。

金　除了寫劇本之外，為什麼還進導演組做副導呢？

李　那時候我三十多，快四十歲，是一位全職作家，但不是那種用寫作維持生計的全職作家，而是只是單純寫作的全職作家(笑)。那時我感受到類似於作為作家的極限。在

一九八〇年代，寫作的人內心都有著極大的壓力，當中最大的課題就是會自我檢討「我的文章對於改變現實有多大的幫助？」，也就是說，當時的作家會不斷地苦惱這個問題，在這種情況下寫作。後來在進入一九九〇年代的同時，制度上的民主化也到來，這一次社會上出現一種氣氛，把探討現實的小說看作像是過了流通期限的物品。但實際上被改變的只有制度，人民生活的結構性問題並沒有得到解決……

從現在開始我說的話可能會有點可笑。因為當時的氣氛是那樣，所以我打算去巴黎。雖然這不是在模仿海明威，但我當時真的認為只要去巴黎，應該就會有些收穫（笑）。那時候只想說和家人一起去生活個一、兩年，對於之後，我沒有任何想法。朴光洙導演出身於巴黎電影學院，我就問他。他說如果要節省生活費，就要以學生的身分過去，但去學校之前必須先對電影有一些了解，去了才會知道自己要學什麼東西。而如果要了解電影，就必須有現場拍攝的經驗。對我來說，

這見識的可能性微乎其微，所以我聽聽就過去了。但後來在前面提到的那次三人聚會中，他叫我寫劇本，我就跟他做了個交易，說：「那你讓我當副導，讓我跟現場，累積經驗。」(在場眾人笑)本來副導有兩個人，但在開拍前一天，另一個副導退出了。

金　您突然成為唯一一個副導演了。

李　那時候我不懂為什麼朴光洙導演沒有尋找其他替代方案，還是繼續用我做副導演。妳也知道，副導演必須了解現場一切大大小小的事情，指揮現場拍攝。我是編劇，所以知道電影的內容，但對於技術層面和現場拍攝流程我一概不知。再加上這部片雖然像獨立電影一樣是小成本製作，但它其實是一部大片級的電影，不僅有很多船上的戲，技術上難度也很高，所以在現場時我必須裝懂。朴光洙導演的做事風格是他很討厭導演組問他問題，我只好在很短的時間內自己領悟電影是如何製作的。

金 作為一名副導演，您如何回應工作人員的提問？

李 比如說分鏡上寫著「攝影機從雙人鏡頭pan[14]到三人鏡頭」，我就要先理解為什麼這麼做。這應該算是一種對電影語法、電影表現手法本質的自學吧？做電影的人經常覺得只要有分鏡，按照分鏡拍就好了，但因為我有義務回答別人的提問，所以必須時常思考「為什麼？」這個問題。

金 在結束《星光島》後去巴黎生活的計畫後來怎麼樣了？

李 實際經歷過現場之後，我就像醉意消失一樣，重新找回了現實感。那時候因為全租房的租金年年上漲，我想，要是出去個一、兩年，回來之後我可能會付不起房租。我還想過我年紀都這麼大了，還能拍電影嗎？但周

14. 指攝影機位置不變，只有鏡頭角度左右擺動，也稱「搖」。是最基本的動態運鏡。

遭的人都一直建議我拍電影，因為我做副導
做得比要求的還認真（在場眾人笑）。當年我正
在對人生做全盤性的反省，也想要給自己打
氣一下，所以在那部電影裡認識的演員文盛
瑾、沈惠珍、明桂男，還有攝影指導劉永吉
（유영길）就成了後來《青魚》的班底。

金　這個逸事還滿有教育意義的。

李　不對，這完全無法成為一個教訓，因為我從
來就沒有以此為目標（笑）。當時我很努力，
別人都不懂我為什麼要這麼努力，但人生就
是這麼諷刺。不管怎樣，當時要進電影這一
行的門檻比現在還要高，我沒有在電影學校
就讀或是拍短片的經驗，年紀又大。如果我
當時很認真考慮要做電影，一直陷在那個想
法裡的話，在別人看來，應該會覺得這是妄
想。不僅如此，那陣子只要文學圈的人聚在
一起，大家都說要拍電影，這已經成為口頭
禪了。我們幾個作家聚在一起時都不談論文
學，只談論了電影。（在場眾人笑）

金　當時是正值影迷文化興起的時候吧？會去找沒有在韓國上映的外國藝術片來看的人口增加了。

李　印象中在一九八○年代中期之前，影迷文化還是以大學電影社團為主；從八○年代後期開始，影迷文化才向外流到文人、知識分子群體。文人會去找《比利小英雄》(Pelle Erobreren，1987)、《巴黎，德州》(Paris, Texas，1984)之類的電影來看，卻不去讀坐在對面的朋友寫的小說，彼此只會聊電影(笑)。我在那種場合也沒有站出來談論電影，當完副導之後也差不多。我反而持續地寫小說。在拍《星光島》那會，我也同時在島上結束了一部報紙連載小說。當天分量拍完後一直到導演組會議結束，大概是晚上十一點。大家都在睡覺的時候，我就搭快艇去隔壁另一座島上朋友的工作室，寫隔天要連載的內容，寫約七張半的稿紙。寫完大概是凌晨兩、三點，我再把寫完的稿紙用傳真機發出去，然後在天亮以前再次坐船回拍攝地。當時我每天都在做這件瘋狂的事情。

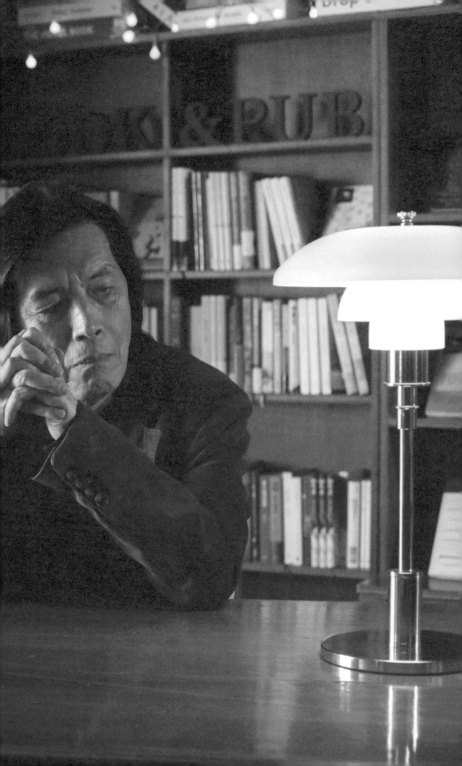

只要能讓觀眾和電影產生連結

金 撇除您任職文化觀光部的那段時間，從《青魚》開始，您似乎每隔兩到三年就會推出一部新作，但唯獨《燃燒烈愛》隔了特別久。聽聞在《生命之詩》和《燃燒烈愛》之間，有三部電影甚至已經籌備到前製期了。之所以會間隔這麼久，最大的原因是因為電影界的環境變化，還是因為自己沒有把握呢？

李 因為我是在很突然的情況下開始拍電影的，一開始對於電影的本質沒能思考太多。但從《薄荷糖》開始，我就嘗試要透過電影提問。這表示我開始思考「什麼是我想要透過拍電影和觀眾溝通的？」《生命之詩》以後籌備的企劃案雖然都有各自的議題，但都沒辦法通過「究竟是否值得拍成一部電影」這個質疑。

金 請問您指的是對於「世界上真的有故事非由我來說不可」的質疑嗎？

李 對，這和普遍認定的意義不同。這個意義可能是極度主觀且私人的。

金 既然提到了「意義」這個話題，我認為導演的電影，比起展現戲劇性的設定或畫面的完成度，更應該是在追求它們背後的意義。不過意義也可以透過文學傳達，但您轉到電影之後就沒有再回去了。這是因為您偏好透過電影用感官體驗到的意義嗎？在我看來，因為您是從文學開始的，所以反而更會去思考什麼是電影的媒體特性。

李 如果非要解釋我所謂的「意義」，我想這比較接近於「價值」。電影和文學不同，電影媒介不是靠意義進行交流，但它不會因此就失去意義。我認為在畫面傳達的感覺和它隱藏的意義之間不斷產生的摩擦與衝突就是影像媒介存在的方式。

金 那麼可能要請導演分享您在最終完成的作品中找到的意義。

李 以《青魚》來說，是空間和身分認同之間的關係。韓國社會的空間變化得如此劇烈，但我想問的是，那個變化如何改變韓國人對於自己的身分認同？在《青魚》裡，我想呈現一山新都市的白天世界，以及永登浦的夜晚世界。一山是韓國現在很普遍的新都市，它設計的目標，或說它設計出來的結果，是為了讓韓國人的生活朝那個方向前進，是一種類似新世界的場所。但為了達成目標，在一夕之間建造出城市，以解決住宅不足的問題，並改變居住環境政府動員了一切手段和方法。他們採取的方式，是將一直以來住在那裡的居民的生活痕跡一舉抹滅，打造成新都市，為了達成目的，將手段合理化。從這點來看，這和黑社會的邏輯沒什麼兩樣。就像舞台後方有後台支撐一樣，支撐在一山後面的，是夜晚的世界，也就是永登浦這個空間。雖然永登浦現在聚集了金融、政治和科技企業，但在當時，永登浦是工業園區、工人們的蜂巢和飲酒作樂的鬧區，也是支配黑道們欲望的地方。我想呈現一個不諳世事的年輕人，在這改變的兩個空間之間經歷認同

感錯亂，最終自毀命運模樣。雖然我自認為在類型的框架中傳達了這種訊息，但沒想到卻聽到很多評價說電影具有文學性。

金　《青魚》是您電影中類型元素最強的一部電影，但還是得到了這樣的評價啊。《薄荷糖》選擇了幾乎不可能在小說裡呈現的時間結構，這部片的評價也一樣嗎？

李　從那時起，我看到社會上形成一種所謂「拍攝文學性電影的導演」的刻板印象，說好聽一點應該就是指看我的電影就像在讀小說一樣。（電影和文學的差異）應該在於是否感受到交流。我二十幾歲時做劇場，當時體驗到和觀眾一來一往的情況下發生的某個東西對我來說相當重要，但因為小說無法帶來這種感受，讓我心力交瘁。我非常重視自己的工作是否帶來裨益，因此我需要創作對人們有用的東西，而在拍完《青魚》之後，我覺得這比小說還要能達到溝通的目的。撇開有多少觀眾喜歡我的電影，和電影是否賣座不說，我感覺到電影比小說更能達到積極的溝通。

金 您在其他訪問中也曾經表示過劇場比小說有趣，有沒有劇場的哪個部分可以解釋您為何從小說媒介轉換到電影媒介？

李 該怎麼說呢？當初會做劇場，其實不是我的選擇。我大哥長我十歲，他在很年輕的時候就在大邱開始做劇場了。你們都知道大邱是劇場的不毛之地，很少有人看戲。那時我家裡很窮，一家人住在租來的房子裡。我從十歲左右就開始看團員來我們家做劇本導讀，當時還會聽到他們自己一個人背誦哈姆雷特的獨白，像是「生存還是毀滅，這是個問題」之類的……

雖然最近應該也差不多，地方城市的劇場就和註定不會成功的生意沒什麼兩樣。我也看過債主來家裡討債。我高中畢業後曾到處貼海報、發傳單，因為人手不足，還上台演戲、導演。但親自做過以後，就好像染上毒癮的人吸毒一樣，無可自拔（笑）。不是我誇張，從和觀眾的交流中，我感受到了狂喜。演戲帶給我這般喜悅，更不用說是導演了！

所以我才覺得這樣很危險，畢竟一個家裡不能有兩個人去做劇場。再加上我本來主修文學，在遊走於文學和劇場之間一陣子之後，隨著我大學畢業離開大邱，我也離開了劇場。

金 您剛才談到小說與電影兩者和作品受眾之間的關係不同。

李 文學是寫給一個你不認識的匿名者，但對方的感受和想法和我相同，這就像一封情書。

金 讀者在閱讀文學時，也會覺得當下自己正和作家單獨見面。

李 但一場劇不能只針對坐在前面的一位觀眾表演，而是要將觀眾當作一個群體，去感受他們的情緒。另一方面，電影不是拍給眼前的觀眾，而是拍給不特定多數，是在和一群看不見、而且數量更多的人分享某件事情，我是抱持這種想法拍攝的。倘若小說是寫給一位和我相仿的人，那麼電影就必須從劇本階

段開始感受，並思考一群看不見的群體對象才有可能完成，換句話說，就是溝通。

那麼溝通的概念是什麼？比方說有一千萬名觀眾看了我的電影，這就是我想要的溝通嗎？我覺得不是，因為我想像的受眾並不是一千萬人。我認為要解釋這個溝通很難，因為進行溝通的對象不是一個人，也不是一千萬人，而是某些人。有一次在現場拍攝時，有人看著導演監視器說：「光是這一幕就能吸引十萬人觀看。」我當下的想法則是之後要把這一幕剪掉。

金　原來您覺得這表示哪裡不對勁。您是想，如果這一幕有十萬人喜歡，就會讓觀眾誤解導演想說的內容嗎？

李　當時我正好對那顆鏡頭有些疑慮，聽到他這樣說，內心就出現了牴觸的情緒。

金　您似乎認為如果絕大多數觀眾在觀影時都很享受，而且在電影結束的瞬間很輕鬆地就忘

記，就不算是溝通或是真正理解。您是在和
觀眾的關係之間設定層級嗎？

李　如果非要解釋，應該說我希望我的電影能
給觀眾留下「痕跡」。如果說《青魚》是一
部關於空間的電影，那麼《薄荷糖》就是與
時間有關。我本想就電影敘事中時間扮演
的角色提出自己的問題，而這也是我認為
《薄荷糖》值得拍成電影的原因。但這件
事會實現，有一個契機。巴黎影像資料館
(Videotheque de Paris) 舉辦的國際影像藝術節
(Rencontre Internationales) 曾放映《青魚》，那
時候，我和藝術節執行委員長瑪莉-皮埃
爾・瑪西亞 (Marie-Pierre Macia) 還有皮耶・里
斯安 (Pierre Rissient，坎城影展選片顧問) 一起用
餐。在那場聚餐上，他們突然問我下一部片
會是什麼樣的電影。因為我沒有別的話可
說，只好回答我正在想一個回到過去的故
事。

金　《薄荷糖》該不會是您即興想出來的吧？

李　不是在那個場合上編出來的。事實上在拍
　　《青魚》之前我就已經有想法了。因為那時
　　候快到千禧年，關於時間的討論層出不窮，
　　也出現不少電影用新的方式來探討時間。我
　　也向身邊的人提過要不要拍一部時間倒轉
　　的電影，但比起反對，大家反而是不置可
　　否。一方面是我不確定自己真的能拍出一部
　　電影，另一方面是沒有人確切知道時間倒轉
　　會是什麼樣子……我用倒敘把主角英浩(薛
　　耿求飾)的生平講給其他人聽，結果大家聽著
　　聽著就睏了(笑)。所以這個故事就擱在我心
　　裡。

金　以前是不是有一齣講述時光倒流的戲劇，
　　哈洛・品特(Harold Pinter)的《背叛》(Betrayal，
　　1978)？

李　那時克里斯多福・諾蘭的《記憶拼圖》
　　(Memento，2001)都還沒出來。不僅是我，誰
　　都不知道電影不斷逆向回到過去，然後在
　　最後停止會是什麼樣子。事實上在拍完《青
　　魚》之後，我正在寫另外一個故事的劇本，

我還提前告訴宋康昊那個故事，邀他一起合作。那是關於一個家庭在亞洲金融危機時期成為銀行大盜的故事。這個家庭強盜集團成員包括三兄弟和他們的母親，另外還有一位女性，而宋康昊是飾演第二個兒子。但我在巴黎的那個聚餐場合上沒有提這部電影，反而提了《薄荷糖》的構想，可能是因為我內心覺得這部電影太像商業片，說出來不太對吧(笑)。所以我就講了以前曾經想過的《薄荷糖》。用不流利的英文說故事，自然就只會講到核心，讓我在敘述的過程中發現什麼才是重點。之前雖然有想法，但故事並不完整，我當下就這樣一邊說一邊填補空白，講著講著情節就完成了。

沒想到聽完故事後，皮耶‧里斯安用拳頭敲著桌子說：「就拍這個，Do it！」，於是我心想：「哦？這應該行得通。」然後恰巧當天同桌的瑪莉－皮埃爾‧瑪西亞在兩年後成為坎城影展導演雙週主席，就在二○○○年邀請了《薄荷糖》。

金 《綠洲》的意義是否就在於電影推到觀眾面前的宗道和恭洙呢？

李 我清楚記得自己下定決心要拍《綠洲》的那個瞬間。當時是在二〇〇〇年五月坎城的主會場節慶宮(Palais des Festivals)前的廣場。那年導演雙週放映了《薄荷糖》，坎城這個城市本身就讓我昏頭轉向。我記得是在看完那年的話題作，拉斯‧馮‧提爾(Lars Von Trier)的《在黑暗中漫舞》(Dancer in the Dark，2000)出來之後的事情。據說《在黑暗中漫舞》同時用了好像有一百台攝影機。這部電影把反對死刑制度這個主題拍得像一部很長的音樂錄影帶，對我來說，就像另一部華麗的奇幻電影。我離開黑漆漆的電影院之後，在地中海耀眼的陽光下呆呆站著，這時《極樂人生》(Better than Sex，2000)的電影廣告看板映入我的眼簾。我就想：「哦？它從片名就在賣幻想啊？」(在場眾人笑)那一瞬間，我就決定我也要拍一部關於奇幻的電影，讓觀眾感受到電影和奇幻間的距離。《綠洲》之所以非得是愛情劇，原因在於愛情就像電影一

樣，也是一種奇幻。雖然愛情對於兩個當事人來說是非常主觀且絕對，但對世界上其他人來說並非如此。但要是這之間的差距更大呢？要是觀眾為了尋求奇幻來電影院，結果發現這兩人的愛情故事絕對不可能滿足他們的幻想呢？

金　我在聽過《密陽》簡單的大綱後，也曾問過是不是和《在黑暗中漫舞》有相似之處，但沒想到是和《綠洲》有關，不是《密陽》。

李　《密陽》是從我大概在一九八八年讀到李清俊的《蟲的故事》(벌레 이야기) 開始，就想過這可以成為一部電影了。雖然故事裡連光州的「光」字都沒有出現，但對我來說，《蟲的故事》讀來就是光州的故事。而這個故事就像一顆種子種在我心裡，多年來像大樹一樣自己長大。我認為這個故事不僅包含了光州，還跨越了地域界限，促使我思考關於人的故事但又和神脫離不了關係的問題。所以就我而言，這又是另一個值得創作的故事了。

金　回顧導演的電影，可以發現有不少故事是講
　　述主角夢想成為新的「自己」，但他們的期
　　望卻以不同於想像的形式實現，讓人很難肯
　　定地說主角的願望真的實現了。比方《薄荷
　　糖》在高喊「我要回去！」後藉由電影回到了
　　過去，但這段旅程已是窮途末路，哪裡都去
　　不了了。

李　《薄荷糖》的結構不是單純為了把敘事的因
　　果以有趣的方式呈現出來。雖然在電影中，
　　時間回到過去，然後在某個時刻結束，但我
　　認為只要觀眾能夠和電影產生連結，在電影
　　結束後，電影就可以延長成觀眾的時間。如
　　果觀眾因為電影的結局停留在過去，覺得再
　　也無能為力而感到抑鬱、惋惜，那麼觀眾是
　　不是就能將它作為一股動力，在走出電影院
　　大門後，活出屬於自己的時間？也就是說，
　　雖然已經沒有路了，但旅行才要開始。

金　不僅《薄荷糖》，《密陽》裡的信愛（全度妍飾）
　　也過著與夢想截然不同的新生活。《生命之
　　詩》的美子（尹靜姬飾）也是，雖然最後是寫了

一首詩，但在她寫出來之前，她在這過程當中付出的代價是想都沒想到的。

李　這也許是因為我認為人生就是如此。人生就是要接受你不願意，以及沒有預料到的事情。換句話說，或許我關注的，是當人物面對意想不到的事件時，會如何在那之中找出自己生命的意義。

金　雖說《燃燒烈愛》也是和前作不無關聯，但我依然認為它是您所有作品中最迥異的一部作品。但因為《燃燒烈愛》是您最新的作品，我還無法判斷這個變化是一次性的，還是您第二期的開始。

李　要說是第二期的開始，我年紀太大了。（笑）

金　不過您應該會拍個十二部吧？《燃燒烈愛》讓我覺得導演是第一次沒有被牽連到電影描繪的世界，應該說我好像把電影裡的世界作為一種現象觀看？這感覺像是把人物放進村上春樹和威廉‧福克納的小說所提出的架構

中觀察，我覺得《燃燒烈愛》不像其他前作那樣會和人物共同努力尋找答案。

李　雖然在「提問」這一點是一樣的，但《燃燒烈愛》的問題又變得更複雜了。我提出的問題不是只有一層。我不只透過觀眾的共鳴與觀眾分享這個問題，還懷疑電影中發生的情況或甚至是出現的感情，可能是因為這種方式，才會如妳所說的，感覺導演在外面。

金　作為一位創作者，您不擔心自己相對變得不負責任嗎？因為電影沒有明確指出哪裡屬於鍾秀（劉亞仁飾）的小說或哪裡是他的主觀所過濾出來的現實，而哪裡又屬於客觀事實。我甚至認為從電影觀點來看，比起《生命之詩》，《燃燒烈愛》才是最接近韻文的電影。

李　《生命之詩》的確比《燃燒烈愛》透明，畢竟《燃燒烈愛》這個故事，是為了讓觀眾用感官去感受我們目前所處的生活結構具有的不透明性本身。而至於電影到哪裡是屬於鍾秀的小說，這就是細枝末節的問題了。

金 《燃燒烈愛》公開當時，您在訪問中提到現今青年的憤怒，也讓我好奇您所說的青年是否同時具備女性和男性的面貌，我會這麼想，有一部分理由也是因為海美(全鐘瑞飾)以典型的村上春樹風格消失。

李 試圖探討現實的青年問題、區分女性和男性等，這些都是我在做這部電影之前多少已經預想到的意見。但是因為我拍電影並不是為了迎合這些期待，所以我無法同意。我想要透過《燃燒烈愛》和觀眾溝通的內容超越了這些問題，因此我認為不能用既有的方式來談。

金 所謂「既有的方式」，是指《燃燒烈愛》之前導演電影的說話方式嗎？

李 在過去，人們對我的電影反應是正面的，即使它們很無趣，也會承認它們是有意義的電影。但不喜歡《燃燒烈愛》的人，尤其是一些韓國觀眾，卻毫不掩飾地表達他們不喜歡的情緒。也許答案就在那裡。我想透過《燃

燒烈愛》向觀眾提問、試圖挑動觀眾神經的做法，可能觸碰到了他們對電影的態度，以及對於電影經驗的某個地方。剛才妳提到關於青年的問題，但相反地，也有一些年輕的韓國觀眾，他們入戲的程度甚至讓我覺得有些誇張了。去區分他們是男性還是女性有意義嗎？我覺得最近韓國在談論青年問題時，排他性有點太強了。

這部電影的目標，從一開始就不是希望藉探討青年的失業問題，或是刻畫城鄉差距和兩極化問題，來引起觀眾共鳴。我想透過《燃燒烈愛》這部與眾不同的懸疑驚悚片，給觀眾帶來陌生又新穎的電影經驗。也就是說，這部片是想讓觀眾從單純尋找海美失蹤後的下落，擴大到去感受世界和生命的模糊不明，也就是去感受當單純的謎團放大到更巨大謎團時的感覺。但是韓國觀眾們似乎因為電影不符合自己的期待而感到不知所措和反感。

金　人們對這部電影的反應充滿了憤怒。

李　所以我才說也許答案就在觀眾的反應中。鍾秀對班（史蒂芬·連飾）感到憤怒，不是因為他看起來像連續殺人犯，而是因為不了解他是誰。也就是，他會生氣，是因為他寫作的對象，即世界，是曖昧不清的。而《燃燒烈愛》的觀眾對一部述說模糊性的電影的曖昧不明感到憤怒，說到底就是對世界的模糊與含混不清發脾氣，所以最後我就當作是觀眾對電影產生共鳴了（笑）。也許《燃燒烈愛》也讓我找到了我想和觀眾見面的代碼。

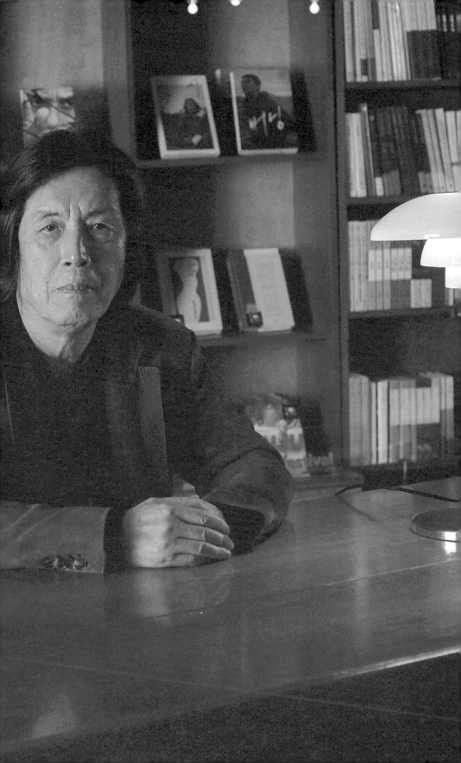

故事在觀眾的生命中劃下句點

金 我認為《燃燒烈愛》是您所有電影中，攝影和形式相對突出的電影。

李 一直以來，我不斷思考電影的形式。《燃燒烈愛》只是將青年感受到的焦慮和無力感用更感官的方式拍出來而已。《青魚》只是用類型電影的語法扭曲以往的類型傳統，但《薄荷糖》的時間結構是用來顛覆敘事的因果關係，而《綠洲》則是試圖消除幻想與現實的界線。對我來說，大象出現在破舊的小公寓房間那場戲不僅止於展現一個純粹的電影畫面，而是對變成慣例的形式所做出的挑戰。拍攝過程本身就像是把夢中看到的畫面變成現實。當時我們需要一頭能夠走出房門，在小客廳裡走動的小象，但韓國國內沒有那麼小的幼象。於是我們就把布景裝到船上，到有大象的泰國拍攝。

金 原來是顧名思義的「房間裡的大象」（an elephant in the room）啊。

李 雖然想像很容易，但很多時候，要用電影呈現又是另一回事。《薄荷糖》也是。當時我們很擔心是否真的能讓主角在逆行二十年的情況下，不依靠特殊化妝的幫助漸漸變年輕，再加上薛耿求在拍攝期間也越來越疲憊。但是在拍最後一章時，當攝影機一開，很驚訝地，觀景窗裡的薛耿求竟然看起來很年輕。我認為那是電影的魔術，是演員自身情感的魔術。《薄荷糖》是在我想到第一場和最後一場戲後，方才創造出故事。

假如我腦中沒有第一個和最後一個場面，我就很難開始一個故事。我在寫小說時，也總是在第一句花很多心思。雖然有點諷刺，但我實際動筆寫小說的時候，反而好像沒有那麼在意敘事。故事性越來越薄弱這一點也是韓國文學的問題，特別是短篇小說，在寫的時候似乎沒有考慮到是要傳達一個故事。

金 您這番話很有意思。以小說來講，無論如何，讀者基本上都會把它視為一個故事。但電影反而會不斷被質問這到底是什麼故事。

李　不僅如此，進入現代以後，人們開始重視日常生活，但在日常生活中卻很難找到敘事。因此反而形成一種觀點，認為拆解敘事或不展現敘事才叫誠實。像《青魚》，一條玫瑰色的絲巾從火車前一節車廂飛來，而那條絲巾的主人是永登浦黑幫老大的情婦。這種敘事設定在當時的韓國小說應該是無法被接受的，但在電影裡，它是可行的。這裡，就和「日常的東西是誠實的」這一信念發生衝突。由於日常是日復一日，沒有開始也沒有結束。但一個故事如果要具備形式，就必須明確講述它從哪裡開始以及如何結束。

金　您曾經在其他訪問中表示，電影的結局應該得是不能輕易解決衝突的結尾，即使電影結束，故事也應該繼續下去。

李　因為我的目標不是講一個非常有趣的故事，而是希望我說的故事能給觀眾留下一點痕跡，就算只有一點也好。所以我想拍的不是故事本身就已經完結的電影，而是故事的結尾在觀眾身上、在觀眾的生命中結束的電影。

金　那麼關於是否帶來情感宣洩（Catharsis）的問
　　題呢？

李　情感宣洩在字典上的意思是指感情的淨化，
　　從這個角度來看，我也是以情感宣洩為目
　　標。不久前我收到一封信，寄信人在信裡表
　　示自己多次嘗試自殺，最後在漢江大橋被
　　救。他坐在警察局的時候，剛好看到電視裡
　　在播《薄荷糖》，讓他在那裡哭了很久。他
　　寫道，在那之後，他決心要做以前沒能做的
　　事，看看自己能堅持多久，就這樣活到了現
　　在。他說想告訴我世界上也有像他這樣的
　　觀眾。當然，電影不會因為給人帶來這種影
　　響，就讓它變成一部好電影，但我認為所謂
　　的情感宣洩，存在各種不同的形式。

金　您幾乎每部作品都和不同的攝影師合作，這
　　是因為作品間隔的時間太長，還是您為了尋
　　找視覺風格最符合劇本的攝影師，最後出現
　　這樣的結果？

李　這純粹是檔期問題。雖然我在構思電影上花

很多時間，但一旦我決定去做，然後開始寫劇本，速度就會很快。在那麼短的時間內寫完，然後進入拍攝籌備期的話，之前合作過的攝影師們通常都已經有其他檔期了。我大多是劇本如果在春天寫完，夏天或秋天就會開拍。

金 劉永吉攝影師則是在您擔任副導時合作過，也一起拍攝出道作品吧？

李 在一九九○年代初期，新導演很難和頂級的攝影大師一起合作，但劉永吉攝影師不一樣。聽說在我拜託他之前，他就先表示自己要掌鏡，還把攝影組的人員都召集過來，跟他們說下一部作品要和李滄東導演一起合作。第一部電影就和他一起共事，這個經驗為我後續在做電影上帶來很大的影響。

金 據我所知，您其實很會畫畫，而且也很常親自畫分鏡。最近劇組都會另外安排分鏡師，不過您還是自己畫嗎？還是和分鏡師一起畫呢？

李　我在現場會比導演組還要早起床畫分鏡。以《密陽》來說，我們在密陽租了一間公寓，大家住在一起。早上我畫完分鏡後，導演組的場記就會提早過來影印，然後發給所有工作人員。導演在事前和攝影師一起帶著一位分鏡師畫分鏡，可以使電影標準化。也就是讓他們在一個月前就坐在案前，針對隔天要拍攝的空間大概地把所需的要素畫出來。可是除了空間以外，依照拍攝當天演員的情緒不同，動線也隨時都有可能改變。

最近韓國電影出現了追求標準化的趨勢，理由是為了提高拍攝現場的效率和經濟效應。但對我而言，所謂的電影，是要捕捉一種不可預測的東西，而不是按表操課的工作。雖然大家口頭上講的都是電影，但也許彼此所說的電影是指不同的東西。我在小學、初中時期經常畫漫畫，分鏡要是沒畫好，一不小心就會變成漫畫。換句話說，若稍有不慎，它就會變成你只是在漫畫框裡面適當地安排人物。所以我乾脆用文字分鏡來取代故事板，盡可能地保留空間。

金　既然您提到拍攝當天演員的狀態，我想把不久前向《在車上》(Drive My Car，2021)的濱口龍介(Hamaguchi Ryusuke)導演提的問題也拿來問導演。您認為在製作電影時，演員、空間和時間中哪個要素最重要？

李：如果非要選擇，我想其中又以演員，也就是人物最重要。因為我最終還是得借助人物才能達到透過電影和觀眾見面的目標。但是時間和空間也很重要。通常在電影裡，時間這個要素是非常實際且基本的。為了掌握電影的節奏，我經常會在拍完一顆鏡頭後確認時間。最近人們傾向於不在拍攝的當下就做出電影的節奏，而是將它留待剪接時解決，但如何處理時間是電影的基礎。空間也一樣。比方說在《密陽》，密陽這個空間可以說是另一個主角，而宗燦(宋康昊飾)是那個空間擬人化出來的角色，所以整部片都在密陽拍攝了。從製作的立場來看，因為片名叫作「密陽」，所以整部片都要在實際的密陽裡拍攝是件很蠢的事情，畢竟對觀眾來說，這部片是不是百分之百都在密陽拍攝這件事沒有任

何意義。但對我來說，這個問題關乎於做電影的態度。若是在其他地方拍攝，就要去勘景，找出看起來像有那麼回事的空間來拍，然後再把幾個在不同地方拍攝的景剪在一起。但因為我在《密陽》中想說的，是質疑世俗中區區一個生活家園有何意義。所以我認為不管想或不想，都必須接受既定空間帶來的限制。我不想把空間布置成像電影一樣。

金　就像只能生活在那裡的劇中人物那樣。

李　唯一一場不是在密陽拍的，是復興會教會的室內戲。雖然密陽這個小鎮沒什麼看頭，但我反而選用2.35：1的畫面比拍攝。這裡的生活空間本身就沒什麼看頭，道路又窄，無論是鋼琴教室、藥局還是修車廠，空間都很窄小，所以我才更想用寬螢幕比例拍，像是在窄小的限制中尋找意義一樣。

金　密陽地方政府應該也很吃驚(笑)。事實上當時我很晚才知道您要在密陽拍攝一部片名暫訂為「祕密陽光」的消息，我還想您是不是

要探討那陣子引起全國公憤的中學生集體性侵事件，但沒想到真正和這個事件有關的是《生命之詩》。

李　我想，若是要用《密陽》為片名拍攝，在保守的密陽，可能會因為誘拐事件的內容導致電影無法拍攝。為求小心謹慎，才暫時用了「祕密陽光」這個片名。集體性暴力事件是在我寫劇本的時候爆發的。《密陽》講述的是一位在簡陋的日常空間裡經歷痛苦的女性，在那之中尋找生命意義的故事。但在密陽這個現實生活空間發生了一起現在進行式的事件，如果我無視它，而去處理加工過的誘拐事件，那就會像是背棄自己的原則，所以我也曾經為此陷入苦惱。

金　意思是您認真考慮過乾脆換掉整個故事嗎？這樣的話，信愛會成為被害少女的母親嗎？

李　這我就不知道了。關於在現實的醜惡之中尋找生命意義的故事，我想了很久還是沒有答案，就回頭去看李清俊的小說。而在那裡發

生的現實事件成了我心中的課題，然後就有
了《生命之詩》。《生命之詩》在哪裡拍都可
以，但一定要有江。我不想只是以傳統慣用
的手法來拍攝孩子們的集體性暴力事件，我
也參考過瑞蒙・卡佛(Raymond Carver)的短篇
小說《家離有水的地方那麼近》(So Much Water
So Close to Home)，但是展露旁觀者的罪惡感
的說故事方法，似乎都太普通了。

金　原來是也曾經包含在勞勃・阿特曼(Robert
　　Altman)的《銀色・性・男女》(Short Cuts，
　　1993)裡的短篇。

李　就在我還沒找出方法，不知道要拍成什麼樣
　　的故事時，我有事去了一趟日本，結果某天
　　早上突然想到一個關於老太太寫詩的故事。
　　當時我在飯店房間裡，開著電視，好像是在
　　讀米・昆德拉(Milan Kundera)的小說論吧，
　　看著看著，突然冒出了一個構想，想到我要
　　把什麼是「詩」這個問題，和密陽事件拍成一
　　個故事，然後片名就叫《詩》。這樣最終就可
　　以把問題擴大到何謂電影、何謂藝術了。

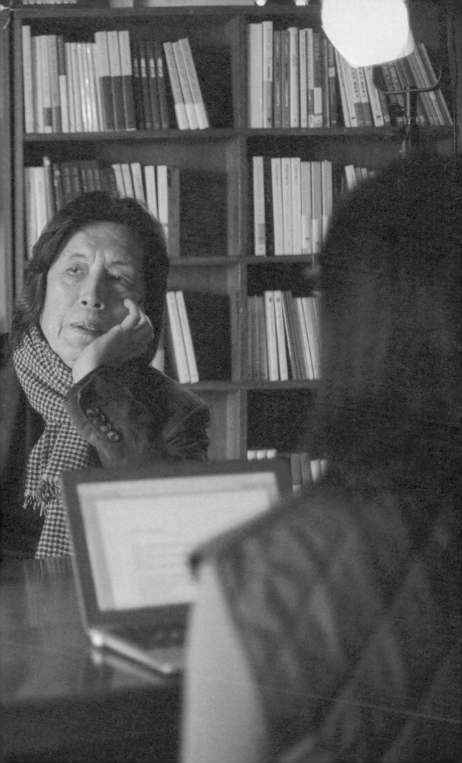

引導出演員主動性的演技指導

金 那麼可以請您談談您認為最重要的人物這個要素嗎？據我所知，您在做劇場那段時期也曾經親自登台表演，當時您對於好的演技的見解，在後來指導電影時有改變嗎？

李 關於演技，我在成為電影導演之前就有自己的看法了。首先，我在看韓國電影的演技時，就好奇為什麼人物的口條都不像在現實生活中那樣說話。所以在拍《青魚》時，我想至少要打破那種既有的表演方式，我認為這是在電影上最起碼的挑戰。但因為《青魚》是類型電影，要讓不像在日常生活裡會看到的人物以日常方式說話和行動是有限度的。一開始當然不容易，就算我告訴演員不要「演戲」，像平常說話那樣「講話」就好，演員們還是聽不懂那是什麼意思。

金 和觀眾進行親密接觸的是演員，但演技也可能遮掉人物。現在回想起來，一九九〇年代末期好像是韓國電影的演技過渡期。從後期

配音的表演開始，經過多少有些誇張的演技，然後再到韓石圭演員的全盛期和宋康昊演員的崛起，以此為起點，韓國電影的表演風格被視為出現了巨大的變化。《青魚》不就是在那個時候出來的嗎？

李　雖然是我自己任意的推斷，但我認為當時有兩種趨勢，一種是《青魚》等商業電影的表演變化，而另一種則是出現在洪常秀電影裡，非常貼近日常生活的演技。後者在後來形成了類似獨立電影表演的典範。但因為商業電影不能這麼做，再加上宋康昊、薛耿求等的方法演技（Method Acting）逐漸為電影所接受，才使那段時期締造出韓國電影表演的變化。

金　當演員們無法理解「像實際說話那樣演戲」這個概念時，您沒有親自演戲說明嗎？

李　我認為由我示範是非常危險的，因為演員可能只是照做，不會再有其他。雖然演員最後多少達成了要求，以自然語調講台詞，但問題

在於，這種普遍的自然並不是作為劇中人物真正說話的語調。如果要自然，我們也可以說電視的表演比電影更自然。但是在電視表演中的那種自然，是不管誰演，都像是會那樣做的自然。相較之下，電影表演展現的是一次性的情緒，好像只能看到一次的那種。

金　您怎麼看待讀本和排演？每部作品都不同嗎？

李　每部電影都不同，但是大體來說不會那麼常練習。排演和測試大多是為了調整演員在攝影機裡的動作。在那個時候，我經常告訴演員不要放感情，大概念一下台詞就好，讓他們不要因為排演使感情越練越僵。

金　我不得不再次想到濱口龍介導演的《在車上》。裡頭不是為了將契訶夫的戲劇搬上舞台，在工作坊上不斷要求重來，直到演員的情感消失為止嗎？

李　我可以理解這麼做的原因，也覺得這很有

趣,但我不算同意濱口導演的表演論。在我的電影中,人物的真實感情最重要,但《在車上》所呈現的方法,是演員透過「反覆」將自我消耗殆盡後把它拿掉,而不是作為那個人物,主動擁有完整的感情。雖然我有時候也會選擇那種方法。

金　會不會是因為您採取這種方法的那幾次情況被傳開,所以才出現傳聞說您對演員很嚴厲呢?

李　說不定真是這樣。總之,像那種有意為之的方式和主動的真實情感有些不同。聽說羅伯特・布列松(Robert Bresson)導演也會要求演員在說話和動作時把所有東西都拿掉,讓他們不要對人物產生任何感情。但布列松可能會覺得委屈地,事實並非如此,因為我也認為我的表演指導方式有不少被誤傳。不過濱口導演竟然還把它搬到觀眾面前演示,因此也可以推測這就是他的方法。

金　但我還是很懷疑在拋棄了所有自我後所表現出來的情感,是否能稱為真正的演技。

李　就戲劇來說應該是有可能的。歷史上一直以
來不斷有新的嘗試，也曾經出現過像山繆·
貝克特（Samuel Beckett）或尤內斯庫（Eugene
Ionesco）的荒謬劇那樣，把台詞講得枯燥無
味的舞台劇。每個作品都有它必須這麼做的
理由，《在車上》的工作坊因為是為了劇中
的舞台劇而辦，所以這麼做是說得過去的。
但把它也拿來當作電影表演的方法論，就和
我的做法不同了。

金　若是回歸到表演指導實際上的方法論去看
呢？

李　現在有非常多方法論可以讓你馬上表演出自
己想要的方向，而且也沒有捷徑。就我的情
況來說，大體上對配角和小角色的要求比較
具象，尤其是角色越小，我給的要求就會越
具體，甚至連台詞都會一一抓出來糾正。如
果要跟演員談到一般的表演方法，然後引導
他自己找出真正的感情，我能給配角演員的
資料不多。但角色越大，主動性就越重要。
所以對於主角們我不會提出具體的要求，反

而是讓他們打從心底去接受那個人物。我認
為身為一個導演，我要做的是幫助他們主動
去做這件事，所以有些演員會認為我不指導
演技，我甚至連稱讚都不太說。雖然有可能
是我太敏感，但我認為在說出好或不好的那
一瞬間，就有可能讓那個演技陷入重複的危
險，讓有些演員覺得很辛苦。《生命之詩》
是我第一部在現場積極稱讚演員表現得很好
的作品，因為尹靜姬演員年紀大了，而且又
是時隔多年再次演戲，所以有必要幫她減輕
焦慮。

金　一個小問題。導演為什麼經常幫男生取
　　「jong」字輩[15] 的名字呢？

李　就是說啊。說出來妳可能不信，不過從《青
　　魚》開始，我就滿注重主角的名字。

金　莫東嗎？

15.　這裡指《綠洲》的宗道、《密陽》的宗燦和《燃燒烈愛》的鍾秀。「宗」和
　　「鍾」在韓文都是「jong」。

李　莫東這個名字讓大家知道他是家中的老么[16]。
而裴太坤這個人物的名字是因為他臉曬得很
黑，所以取自「越共」這個綽號[17]。但是我去
國外參加電影節後發現，外國觀眾們記不得
韓國電影裡人物的名字。所以我後來在命名
時，就特別取在英文標記上直觀、易讀的
名字。像是《薄荷糖》的金英浩和順林、《綠
洲》的宗道，還有《生命之詩》的美子，都是
我為了全球化所做的努力。（在場眾人笑）

金　最後一個問題。我記得您在一次採訪中講過
類似於從《密陽》開始，您每次拍完一部電
影，都會覺得這可能是自己的最後一部作
品。您現在怎麼想？

李　如果我的想法是「拍一部賣座的電影，然後
運氣好一點再得個獎，不是很好嗎？」那我
當然要繼續做下去。但這對我來說沒有太大
的意義。

16. 影片中莫東叫「막동이」，有「老么」之意。
17. 裴太坤韓文發音為「Bae Taekon」，與越共的「Vietcong」發音相近。

金　不過也可能是因為很享受做電影這個工作本
　　身，為了那份幸福感繼續做下去，不是嗎？

李　但是自從我開始寫小說後，就很難產生那種
　　感覺了。我常捫心自問自己做的事有什麼價
　　值，而這隨著我來到電影後變得更嚴重了。
　　但最近我第一次拍了一部短片，然後我發現
　　拍電影這件事其實也不是只有煎熬哦？(在場
　　眾人笑)總之我不想為了拍電影而做電影，就
　　算要說是我江郎才盡，我覺得這也是沒辦法
　　的事。

249

導演

心跳聲 *Heartbeat*（2022，短片）

⋯⋯⋯演員／金建宇、全度妍 等
⋯⋯⋯攝影／朴弘烈

燃燒烈愛 *Burning*（2018）

⋯⋯⋯演員／劉亞仁、史蒂芬・連、全鐘瑞 等
⋯⋯⋯攝影／洪坰杓

生命之詩 *Poetry*（2010）

⋯⋯⋯演員／尹靜姬、金熙羅、李大衛 等
⋯⋯⋯攝影／金賢碩

密陽 *Secret Sunshine*（2007）

‧‧‧‧‧‧‧演員／全度妍、宋康昊 等

‧‧‧‧‧‧‧攝影／趙勇圭

綠洲 *Oasis*（2002）

‧‧‧‧‧‧‧演員／薛耿求、文素利、安內相 等

‧‧‧‧‧‧‧攝影／崔英澤

薄荷糖 *Peppermint Candy*（1999）

‧‧‧‧‧‧‧演員／薛耿求、文素利、金麗珍 等

‧‧‧‧‧‧‧攝影／金亨九

青魚 *Green Fish*（1997）

‧‧‧‧‧‧‧演員／韓石圭、沈惠珍、文盛瑾 等

‧‧‧‧‧‧‧攝影／劉永吉

劇本

燃燒烈愛 (2018)

生命之詩 (2010)

密陽 (2007)

綠洲 (2002)

薄荷糖 (1999)

青魚 (1997)

美麗青年全泰壹 (朴光洙，1995)

星光島 (朴光洙，1993)

製作

沒有你的生日 (李鍾言，2018)

燃燒烈愛 (2018)

道熙呀 (丁朱里，2013)

華頤：吞噬怪物的孩子 (張俊煥，2013)

等待回家的日子 (烏妮‧勒孔特，2009)

第二次愛情 (金鎮娥，2007)

密陽 (2007)

副導演

星光島 (朴光洙，1993)

企劃

女孩青春紀事 (尹佳恩，2016)

單身騎士 (李洙英，2016)

華頤：吞噬怪物的孩子 (張俊煥，2013)

道熙呀 (丁朱里，2013)

MA0058

電影從不停止質問

韓國電影大師李滄東25年來創作歷程，另收錄導演特別專訪

作者	李滄東、全州國際電影節
譯者	林倫仔
設計	霧室
總編輯	郭寶秀
編輯	江品萱
事業群總經理	謝至平
發行人	何飛鵬

出版　　　　馬可孛羅文化
　　　　　　台北市南港區昆陽街16號4樓
　　　　　　電話：(886)2-25000888

發行　　　　英屬蓋曼群島商家庭傳媒股份有限公司城邦分公司
　　　　　　台北市南港區昆陽街16號8樓
　　　　　　客服服務專線：(886)2-25007718；25007719
　　　　　　24小時傳真專線：(886)2-25001990；25001991
　　　　　　服務時間：週一至週五9:00～12:00；13:00～17:00
　　　　　　劃撥帳號：19863813　戶名：書虫股份有限公司
　　　　　　讀者服務信箱：service@readingclub.com.tw

香港發行所　城邦(香港)出版集團有限公司
　　　　　　香港九龍九龍城土瓜灣道86號順聯工業大廈6樓A室
　　　　　　電話：(852)25086231　傳真：(852)25789337
　　　　　　E-mail：hkcite@biznetvigator.com

馬新發行所　城邦(馬新)出版集團【Cite (M) Sdn. Bhd.(458372U)】
　　　　　　41, Jalan Radin Anum, Bandar Baru Seri Petaling,
　　　　　　57000 Kuala Lumpur, Malaysia
　　　　　　電話：(603)90563833　傳真：(603)90576622
　　　　　　Email：services@cite.my

輸出印刷	前進彩藝股份有限公司
ISBN	978-626-7356-55-5
EISBN	978-626-7356-54-8
初版一刷	2024年03月
初版二刷	2024年04月
定價	520元(紙書)
定價	364元(電子書)

電影從不停止質問：韓國電影大師李滄東25年來創作歷程，
另收錄導演特別專訪 / 李滄東，全州國際電影節著；林倫仔
譯．─初版．─臺北市：馬可孛羅文化出版：英屬蓋曼群島
商家庭傳媒股份有限公司城邦分公司發行，2024.03
面；　公分．─（Act；MA0058）
譯自：영화는 질문을 멈추지 않는다
ISBN 978-626-7356-55-5(平裝)
1.CST：李滄東 2.CST：電影導演 3.CST：影評 4.CST：傳記
987.31　　　　　　　　　　　　　　　　　　　113001000